JN113647

<ruby>名<rt>な</rt></ruby><ruby>前<rt>まえ</rt></ruby>：

アートで
あそぼ

おえかきレッスン

わくわくワーク　　　マリオン・デュシャーズ 著

g グラフィック社

「太陽を黄色の点に変える
画家もいれば、
黄色の点を太陽に変える
画家もいる。」
　　　　　　パブロ・ピカソ

Let's Make Some Great Art
By Marion Deuchars

Copyright © 2011 Marion Deuchars
Marion Deuchars has asserted her right under the Copyright,
Designs, and Patent Act 1988, to be identified as the Author of this Work.
Translation © 2013 Graphic-Sha Publishing Co., Ltd.
This book was designed, produced and published in 2011 by
Laurence King Publishing Ltd., London

This Japanese edition was produced and published in 2013,
This new edition published in 2020, by Graphic-sha Publishing Co., Ltd.
1-14-17 Kudankita, Chiyodaku,
Tokyo 102-0073, Japan

Japanese edition
Translation: Rica Shibata
Text layout: Hidetaka Koyanagi / Michiyo Ihara
Cover design: Hidetaka Koyanagi
Font design: Kazuna Osada

ISBN 978-4-7661-3412-4 C8071
Printed in Japan

For Hamish and Alexander x

<ruby>本<rt>ほん</rt></ruby>この本を、
ハミッシュと
アレグザンダーに
おくります。

これだけあれば、だいじょうぶ！

いつも使うもの

のり（チューブのりか、スティックのり）

はさみ

紙（いろんな大きさの紙と、いろんな色の紙）

じょうぎ

えんぴつ

色えんぴつ

ペン

テープ

筆（いろんな太さ）

クレヨンかパステル

絵の具

コンパス

けしゴム

えんぴつけずり

水入れ

パレット

インク

えんぴつ

水でとける色えんぴつは、

かいたあとに、水をつけた筆でなぞると、

絵の具みたいになります。

えんぴつは、いろんな形と 大きさがあります。

しんが かたい えんぴつ、しんが やわらかい えんぴつ、

いろいろ 用意しましょう。

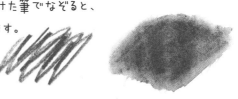

グラファイトえんぴつか、
グラファイトスティック

紙を いっぱい ぬるときに べんり。

チョークとパステル

きれいな色が たくさん。

チャコール

やわらかくて、まっ黒。

チャコールで かくと、

ふんわりと、

やさしい感じに なります。

けしゴム

けしゴム（かたいもの）

やわらかい ねりけしは、

ちぎって いろんな形に できます。

ペン

いろんな形や太さがあります。

太いペンと細いペンを、用意しましょう。

筆ペンも べんり。

ローラー

大きな紙を ぬるときに べんり。

色紙も自分で作れます。

コンパス

絵の具

アクリル絵の具は、
じゅしから 作った絵の具。
水とまぜて、うすくしたり
こくしたりします。
どんなものにでも、絵がかけます。

ガッシュ絵の具は、水さい絵の具のなかま。
でも、色はすけて見えません。
紙に色をぬると
その紙の色は見えなくなります。

ポスターカラー／ステンシルカラー
ポスターや工作で作ったものを ぬるのに
ぴったり。水さい絵の具のなかまで、
ねだんは高くありません。

こけい
固形か

チューブ

水さい絵の具は、
色がすけて見える絵の具です。
紙に色をぬると、
その紙の色が
すけて見えます。

紙

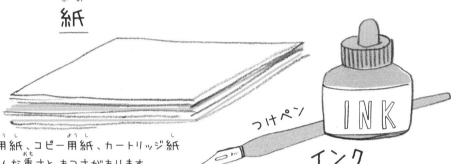

画用紙、コピー用紙、カートリッジ紙
いろんな重さと あつさがあります。
80グラム・・・スケッチするときに
300グラム・・・絵の具でかくときに

つけペン

インク

インクは いろんな色があって、
スケッチにむいています。
つけペン、絵筆、ぼうで かいたり、
あつ紙で スタンプしましょう！

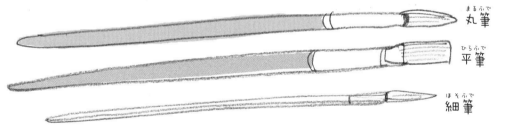

丸筆

平筆

細筆

はさみ

こどもは、安全ばさみを使いましょう。

筆

ぶたの毛（ぶたの せなかと 首の かたい毛）：かたい筆アクリル絵の具と ポスターカラーに むいています。
ごうせいせんいの毛：ねだんが いちばん 安くて、どんな絵の具にも 使えます。
クロテンの毛：やあらかい筆。ねだんは 高いけれど、とても 使いやすいので、どんな絵の具にも むいています。

パレット

絵の具をまぜたり、
おいておくのに使います。

プラスチックのパレット

紙のパレットは、とてもべんりです。すてられるし、ペーパータオルを
上にのせておけば、しばらくは絵の具がかわきません。

マスキングテープ

のり

スティックタイプが べんり。
せんたくのり（白いのり）も
おすすめです。

つくえに紙をはるときに、とても べんり。
色をつけたくないところに はると、
上から色をぬっても 色がつきません。

水入れ

古いびんは、
水入れに
使えます。

レオナルド・ダ・ヴィンチ

レオナルド・ダ・ヴィンチは、
1452年にイタリアで生まれました。
世界で一番有名な、あの「モナリザ」を かいた人です。
ダ・ヴィンチは、絵をかいただけでは ありません。
音楽や彫刻を作ったり、発明をしたりしました。
それだけでなく、エンジニア、科学者、数学者でもあったのです!

レオナルド・ダ・ヴィンチはいつも、
文字を さかさむきに かいていました。
だから、鏡にうつさないと、
レオナルド・ダ・ヴィンチが なんてかいたのか
分からなかったのです。

ここで
もんだい
ちょうせん
まてを
ください。

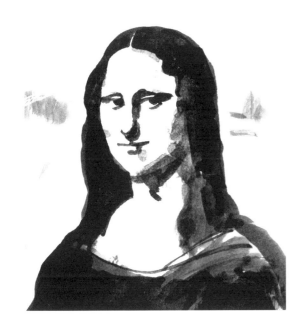
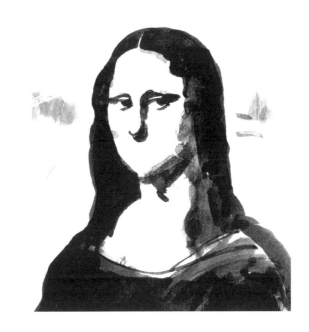
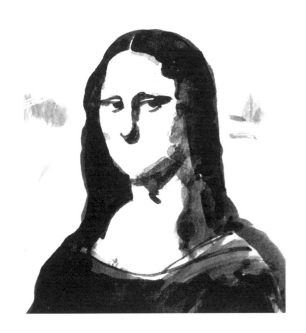
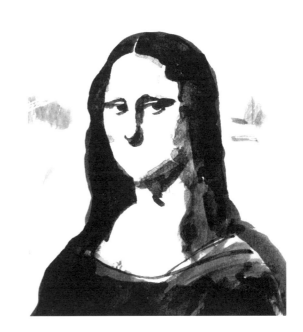
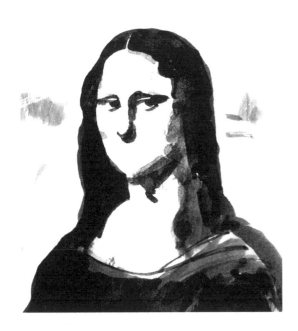

モナリザさんを、いろんな顔で笑わせよう。

11

基本の形

基本の形は…

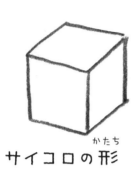
サイコロの形

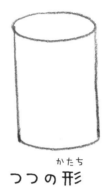
つつの形

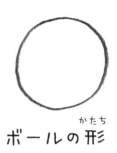
ボールの形

ここに3つの形をかいてみよう！

あれ！かげを つけると、本物みたい！

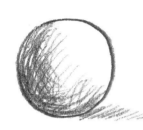 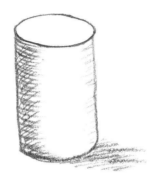 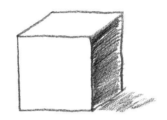

上の絵を まねしてみよう。

上手に かげが つけられるかな？

おや！？さかさまだ!!

となりの絵を、まねして かいてみよう。

（本を さかさまに しないで かいてみよう！）

何の絵か考えないで、ただ線を まねして 引いてみよう。

かきおわったら、本を ひっくりかえしてみよう！

こい線 うすい線

えんぴつの しんは、しゅるいが たくさん。

（かたいしんは、色がうすくて、やわらかい しんは、色が こいんだよ）

 2H とても かたい

 H 少し かたい

 HB ふつうの かたさ

 B 少し やわらかい

 2B やわらかい

 4B とても やわらかい

 8B とても とても やわらかい

えんぴつで 線を かいてみよう。

えんぴつを 持っている手が、だんだん 重くなっていく・・・

そして、えんぴつが、どんどん たおれていくよ。

そのまま、ずずずーっと、ゆーっくり線を 引いてみよう。

上をまねして、こい線が、だんだん うすくなるように かいてみよう。

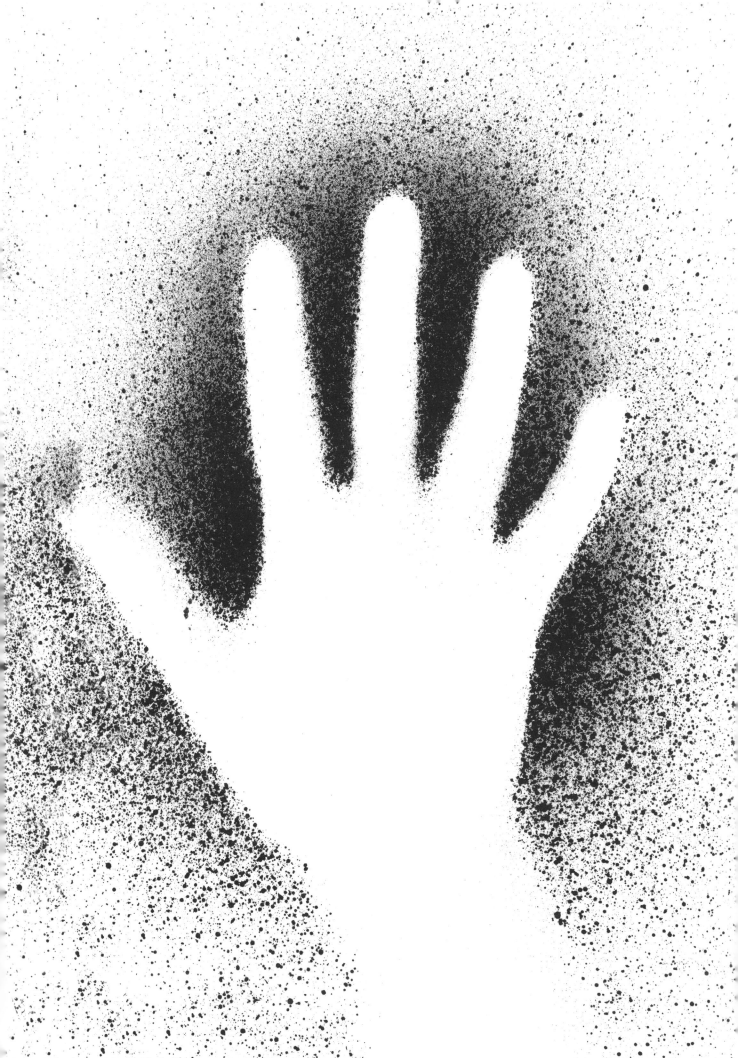

どうくつのかべに かいた絵

みんなが生まれるずーっと昔、今から3万年以上も前のこと。

どうくつの かべに、絵をかいた人たちが いました。

色水をかべに 口で ふきかけて、手の形を かきました。

ほねをストローみたいに 使ってかく人も いました!

用意するもの

- スプレーのボトル
- 絵の具
- たっぷりの水
- 紙

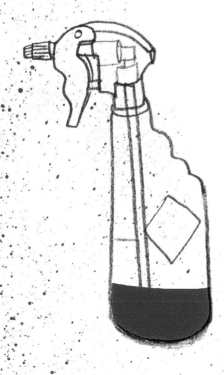

作り方

1. たっぷりの水で 絵の具をとかして、色水を作る。

2. 色水を スプレーのボトルに入れる。

3. 紙の上に手をおいて、上から色水を ふきかける。

すると、大昔のどうくつの絵みたい になるよ!

スプレーが ないときは、いらなくなった ハブラシを使おう!

絵をかくときに、いちばん大切なこと

それは、「じっくり、よーく 見る こと」

手をぐーにして、それを見ながら かいてみよう。

かくときは、紙よりも、手をじっくり 見るんだよ。

5分で かけるかな？

こんどは 30 秒で かいてみよう。

レッスン1

手のひらの しわだけ
かいてみよう!

レッスン2

手全体を
かいてみよう!

家の中を きょろきょろ。いすは いくつある？

答え

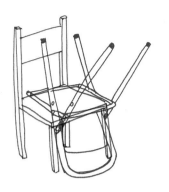

ちがう しゅるいの いすを 2つえらぼう。

2つの いすを、となりに ならべて かこう。
(いすの上に いすを 重ねて かいてもいいよ)

家の中をきょろきょろ。えんぴつは何本ある？ □ 答え

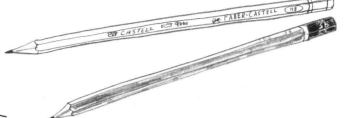

えんぴつを かいてみよう。

顔のかきかた

1.線を4本引く。

（線と線のあいだは 同じくらい あけてね）

2.まん中に、

線を1本引く。

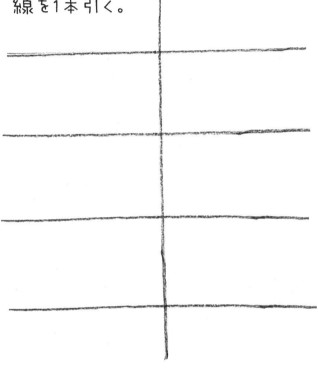

3.顔を、たまごを さかさまにした形にかく。

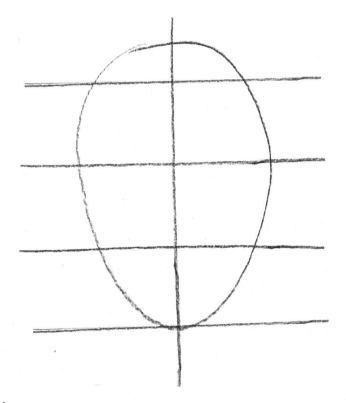

4.まゆ毛、鼻の下、口をかく。

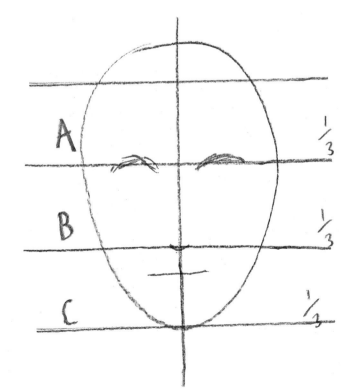

5.耳のてっぺんは、目の上と 同じ高さにする。
　目と目のあいだ は、目ひとつぶん あける。

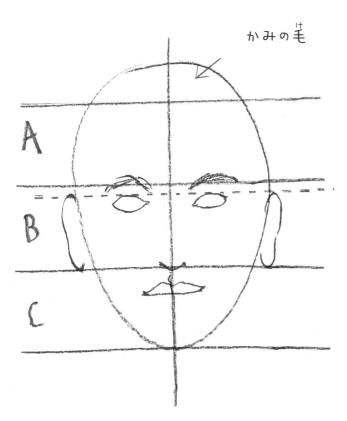

かみの毛

6.鼻の下は、耳の下と 同じ高さにする。

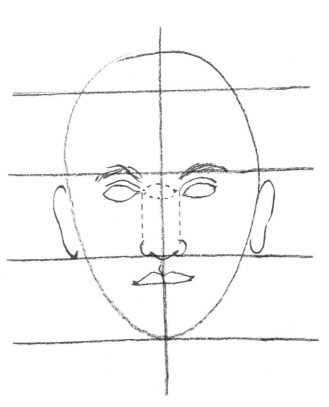

7.黒目を 丸くかく。

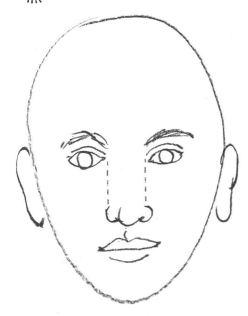

8.首をかく。
（首は耳の後ろから つなげる）

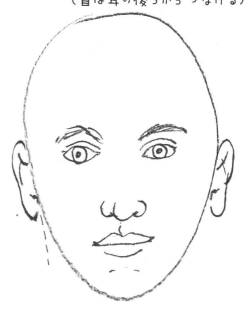

かみの毛も わすれないでね！

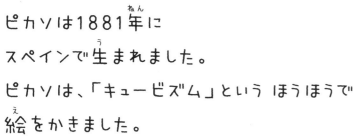

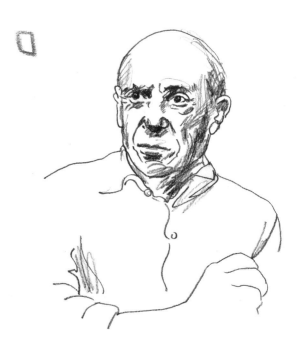

ピカソは1881年に
スペインで生まれました。
ピカソは、「キュービズム」という ほうほうで
絵をかきました。

「キュービズム」の絵は、
サイコロの形、ボールの形、つつの形、とんがりぼうしの形、
いろんな形を組み合わせた絵。
まるで、1まいの絵を ばらばらに切って、はりあわせたみたい！

ピカソになろう！ キュービズムにちょうせん

1. 自分の顔を、色紙にかく。（コピーした写真を使ってもいいよ）
2. 色紙をばらばらに切る（あんまり小さく切らないでね）
3. 切った紙を、べつの紙の上に、でたらめに ならべたら、
 "新しい顔"の できあがり！

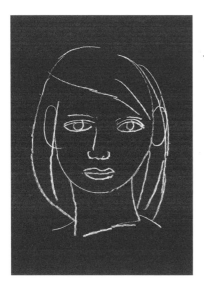

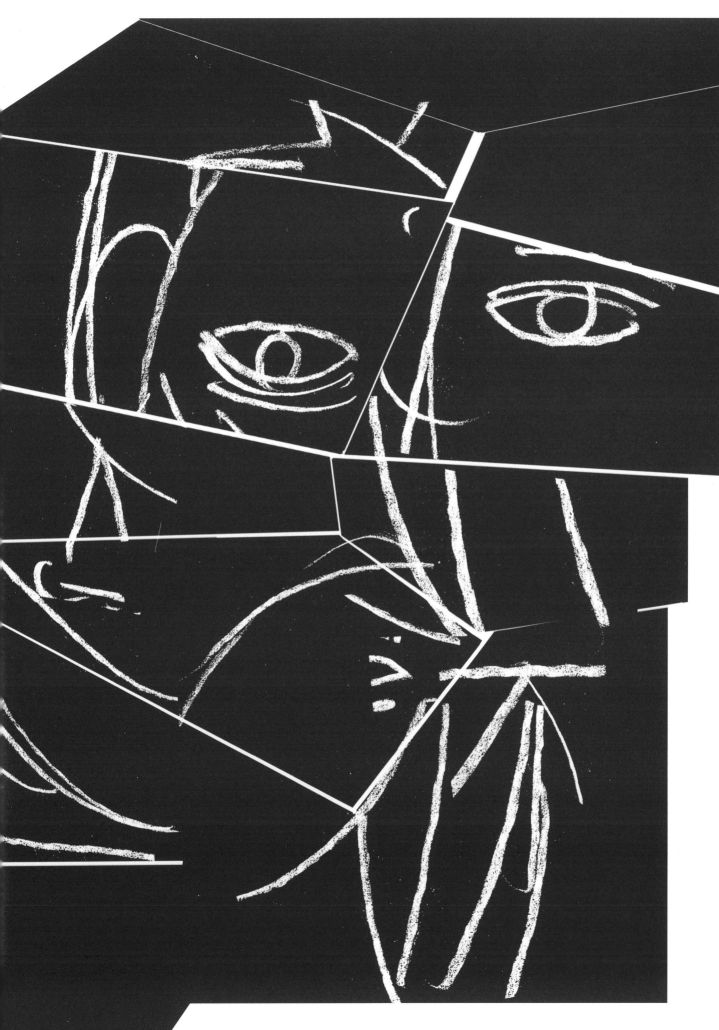

アフリカのお面

ピカソの作品(さくひん)の中(なか)には、
アフリカのアートから えいきょうを
受(う)けたものが あります。

アフリカのアートが、キュービズムを
生(う)み出(だ)すヒントに なったのです。

アフリカのお面(めん)を作(つく)ろう！

1. 紙(かみ)を2つにおる。

2. 紙(かみ)の半分(はんぶん)に、顔(かお)の半分(はんぶん)だけ、
 絵(え)の具(ぐ)でかく。

3. 紙(かみ)を2つにおって 全体(ぜんたい)を強(つよ)くこする。

4. そーっと、開(ひら)く。

半分(はんぶん)に
おりたむ

28

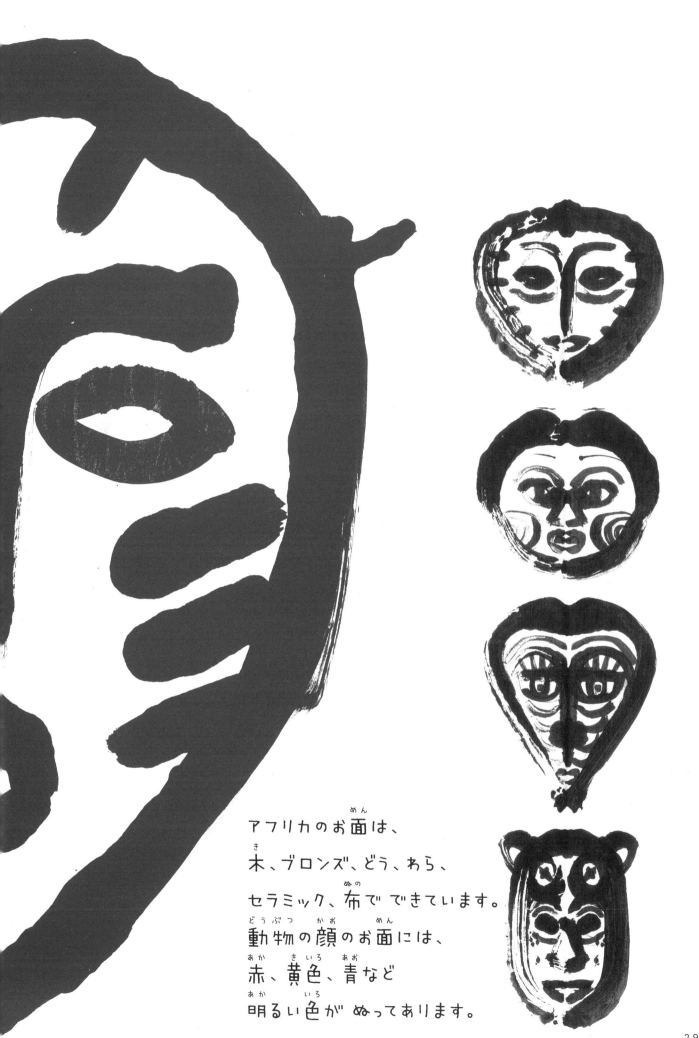

アフリカのお面は、
木、ブロンズ、どう、わら、
セラミック、布で できています。
動物の顔のお面には、
赤、黄色、青など
明るい色が ぬってあります。

29

パーティーがはじまるよ

いろんな人をかいて、楽しいパーティーにしてあげましょう！

鳥さんをかこう！

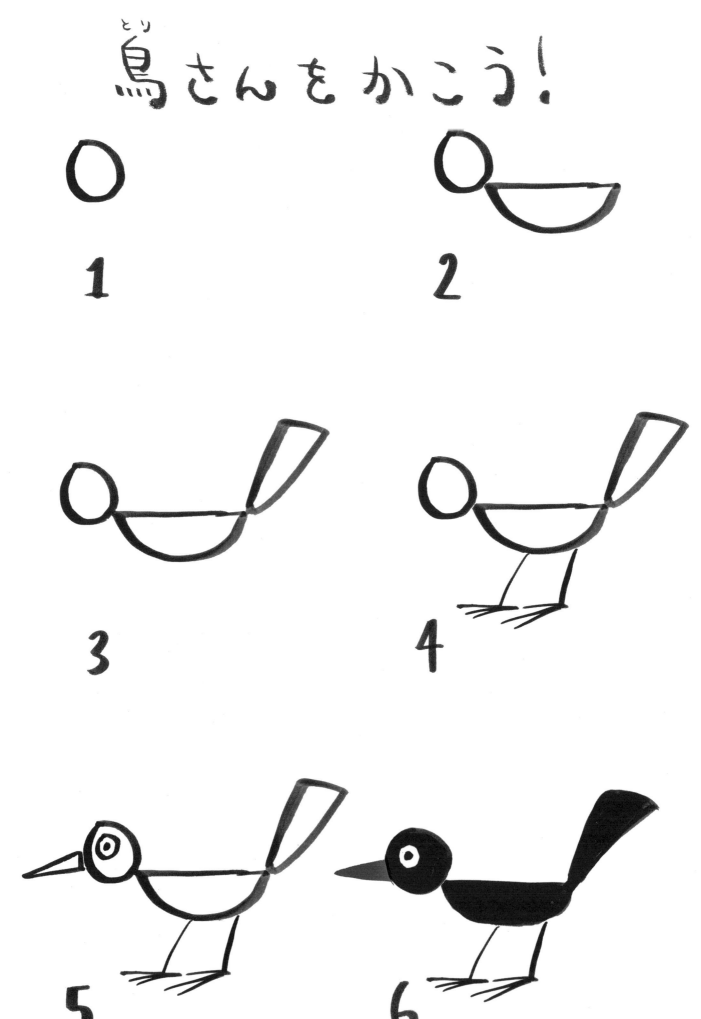

1

2

3

4

5

6

となりの絵を見ながら、鳥さんをかいてみよう！

1

2

3

4

5

6

鳥さんのいろんな顔をかいてみよう！

ああ、びっくり！

スヤスヤ…

おや、何かな？

じぃーっ

プンプン！

バタン、キュー

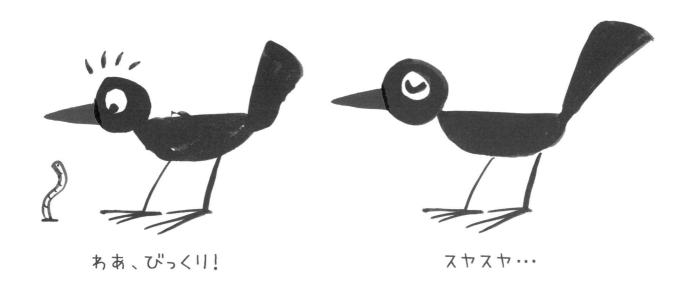

わあ、びっくり！　　　　　　スヤスヤ…

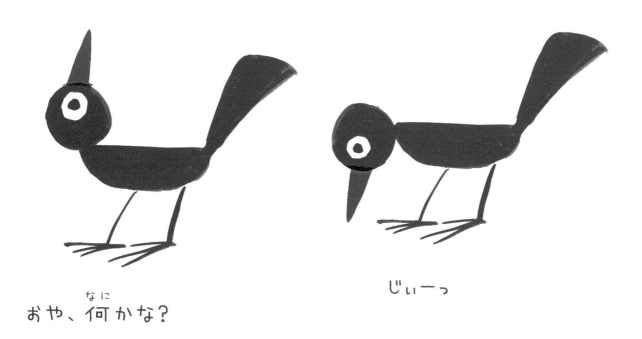

おや、何_{なに}かな？　　　　　じぃーっ

プンプン！　　　　　バタン、キュー

合わせ絵

合わせ絵を作ろう！

1.紙を1まい用意する。

2.紙を半分におって、右か左の どちらかだけに、
　絵の具を ぽんぽんと つける。

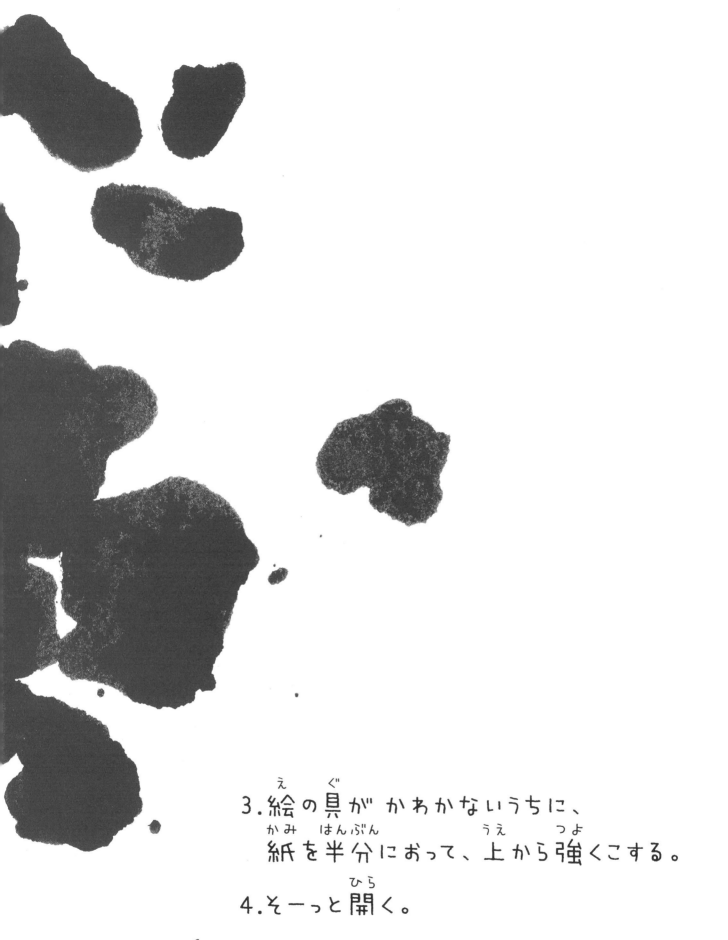

3. 絵の具が かわかないうちに、
紙を半分におって、上から強くこする。
4. そーっと開く。

顔？動物？どんな形になったかな？

指スタンプでおえかき
―その1

指さきを見てみよう。
どの指にも、
ぐるぐる もようが ついているよね？
これを「指もん」っていうんだよ。

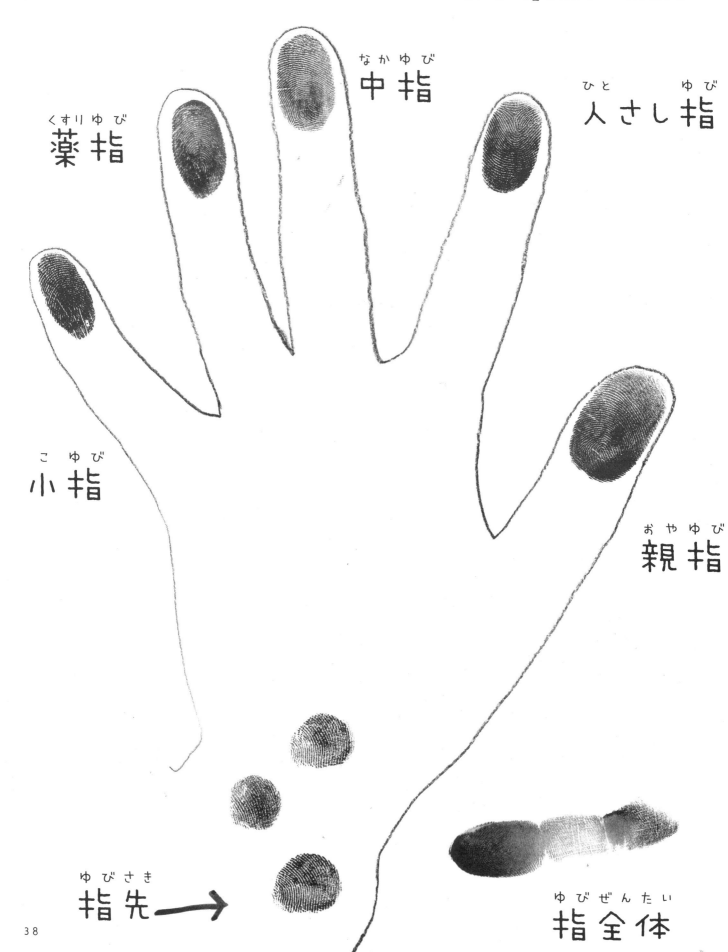

薬指

中指

人さし指

小指

親指

指先 →

指全体

38

・スタンプ台
・紙

・そして指！

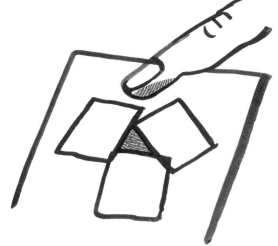

紙をならべて
まん中に
指もんを
おすと、
三角のスタンプが
できるよ。

紙と指の あいだに
紙をはさむと、指もんの はしっこが
きれいに スタンプできるよ。

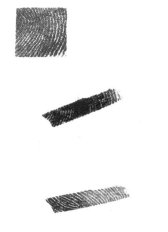

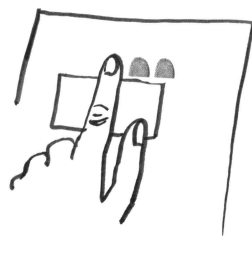

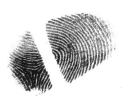

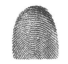
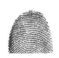
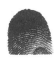

39

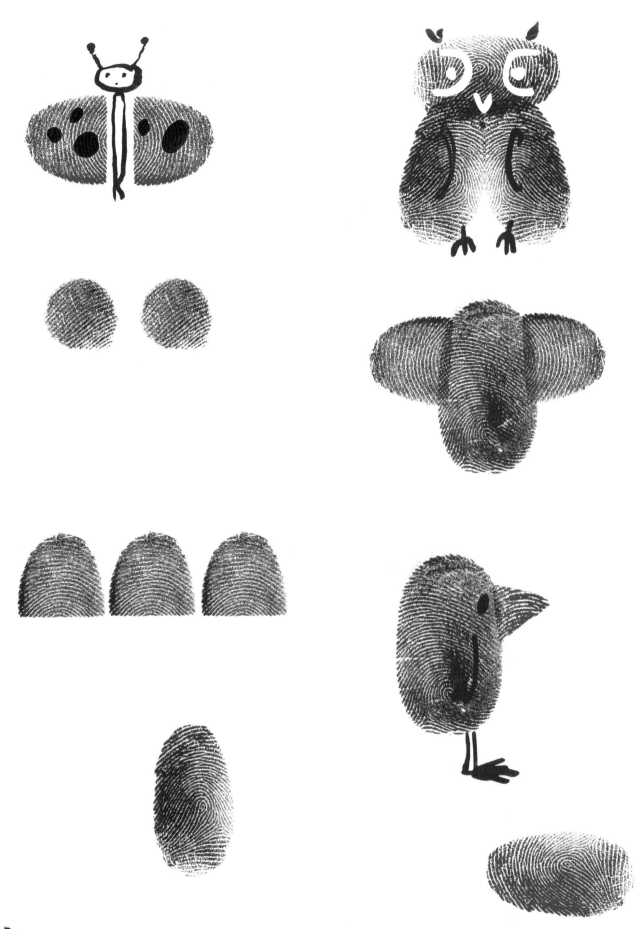

指スタンプで おえかき —その2

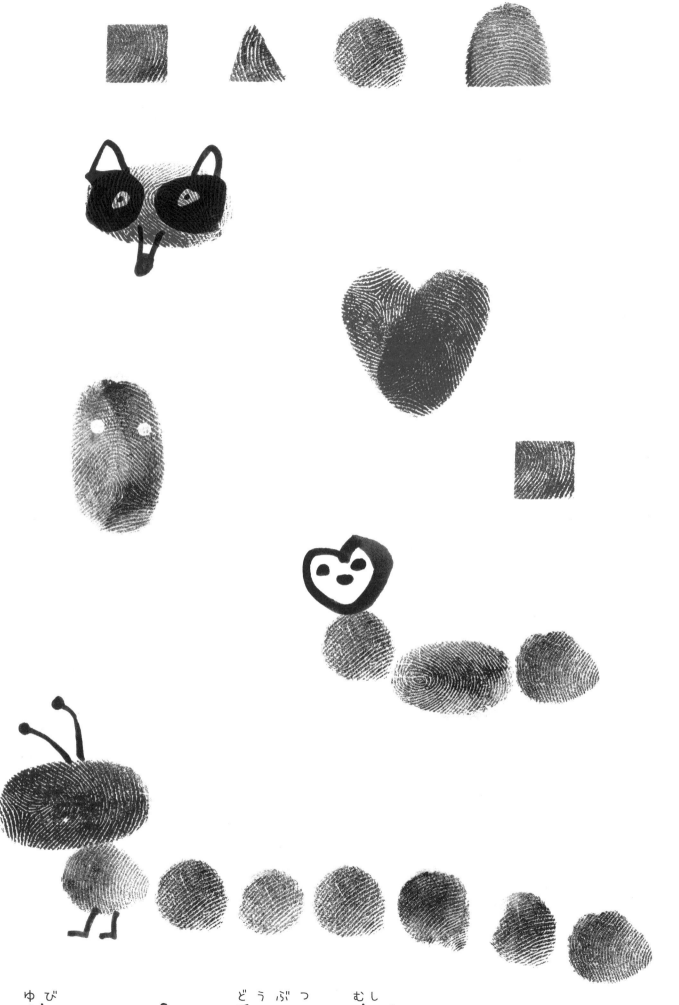

指スタンプで、動物や虫をかいてみよう！

指スタンプで おえかき─その3

指スタンプで、
だいすきな動物や ヒーローを
かいてみよう！

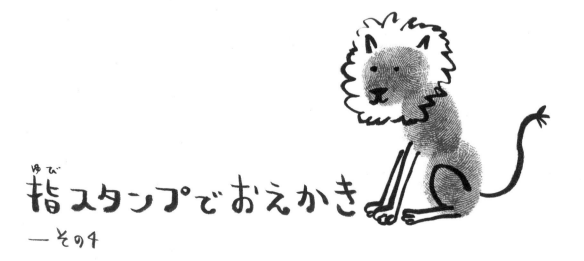

指スタンプでおえかき

―その4

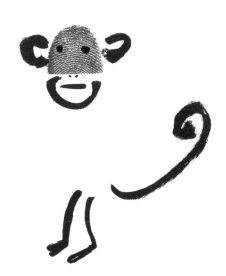

指スタンプで、すきなものを かいてみよう！

わたしに色をぬって ちょうだい

はでな色が いいわね！

色紙を ちぎって、あそぼう!

鬼みたいな こわーい顔を 作っちゃおう!

ヴァン・ゴッホ

ゴッホは1853年にオランダで生まれました。

37才のわかさで亡くなるまでに、800まい以上の絵をかきました。

でも、売れたのは、そのうち たったの1まい。

今では、世界でもっとも有名な画家のひとりです。

ゴッホは、フランスのアルルという町に住んでいたときに

ひまわりの絵を たくさん、たくさん、かきました。

友だちの画家のゴーギャンに見せて、よろこんでもらいたかったのです。

ひまわりに色をぬろう！

できるだけ たくさんのしゅるいの黄色とオレンジ色を作って、ひまわりを ぬってみよう。

（黄色とオレンジ色に、ほんのちょっと、ほかの色を たすといいよ！）

黄色

黄土色は、昔からある黄色です。

黄土色は、黄土ねんどから作ります。

黄土ねんどを 土の中から ほり出して、あらって すなを とり、

お日さまの下で かわかせば、黄土色の できあがり。

今は科学の力で、

いろんな黄色を 作ることができます。

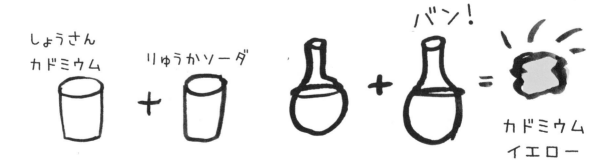

しょうさん　　　　　　　　　　　　　　　　　　　　　　　バン！
カドミウム　　りゅうかソーダ

カドミウム
イエロー

信号には、黄色いライトが あります。
黄色を見ると、はっとしたり、
心配な気持ちに なったりします。

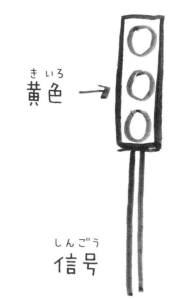

黄色 →

信号

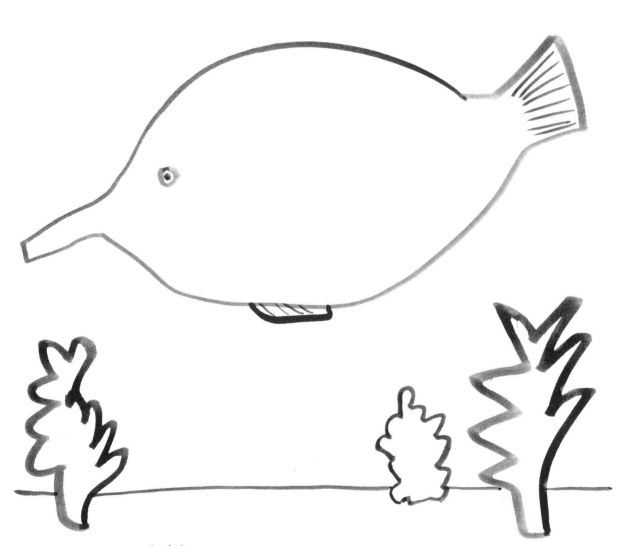

ぼくの名前は キイロハギ。
まっ黄っ黄色の魚だよ。住みかは、ハワイの近くの南太平洋。
おっぽの両がわに 白いとげが あるんだよ。
ほかの魚が おそってきたら、とげで こうげき しちゃうんだ!

53

色であそぼう ─その1

これは、色のルーレット

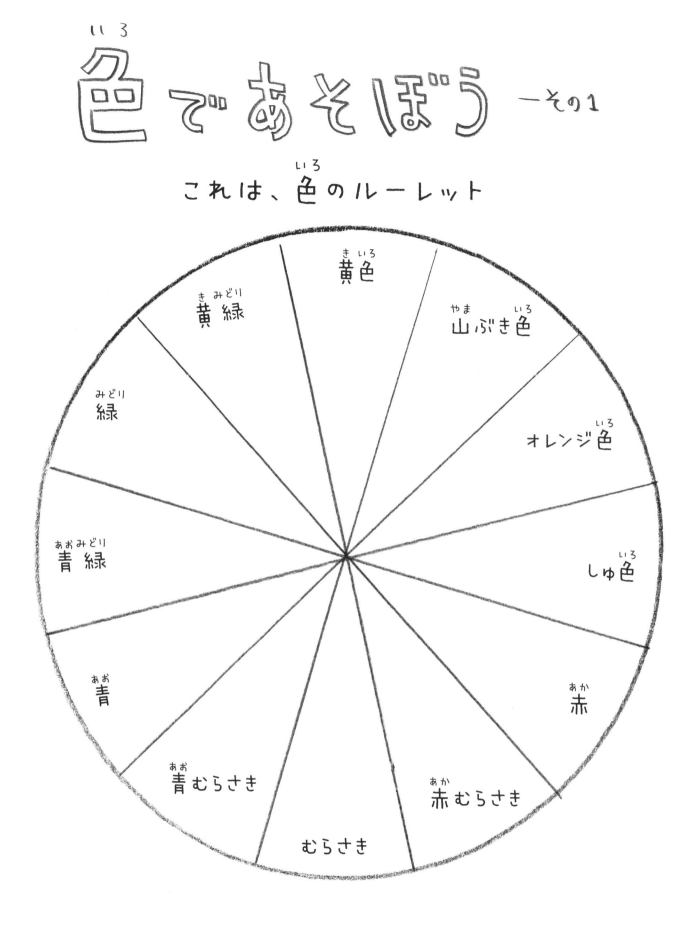

ルーレットに色をぬってみよう!

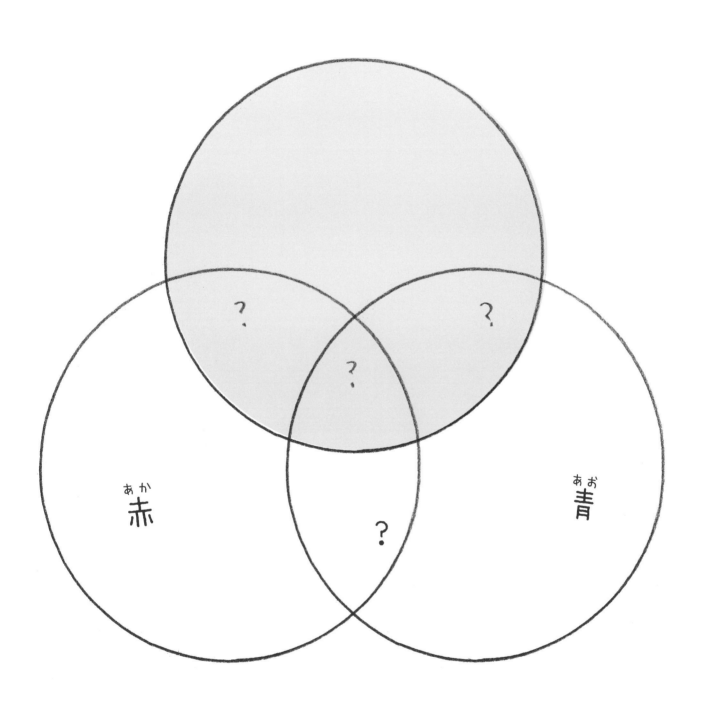

色がまざると、どんな色になる？

光とかげ

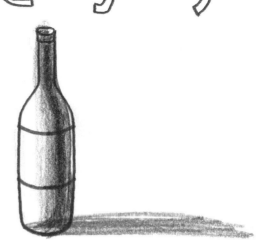

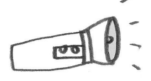

レッスン1

かいちゅうでんとうで びんを
横から てらしてみよう！

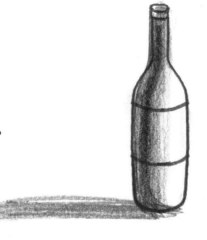

びんの かげが
いちばん くらいのは、
びんの はじっこ じゃなくて
少し内がわの ところだよ。

レッスン2

かいちゅうでんとうで
びんを 横から てらすと、
かげは どこに できるかな？
びんの かげを かいてみよう！

レッスン3

かいちゅうでんとうで
びんを上(うえ)から てらしてみよう!

↓

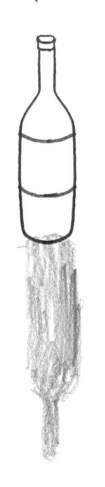

レッスン4

かげに あわせて
びんを かいてみよう!

レッスン5

びんのかげを かいてみよう!

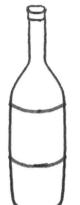

かげを かくときは、
えんぴつを
少(すこ)し たおして、
うすくかくといいよ。

レッスン6

びんが ういて 見(み)えるように
かげを かいてみよう!

↓

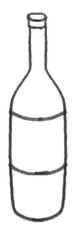

ここに かげを かくと、
びんが ういて 見(み)えるよ。

↙

57

旅行ごっこ

さあ、これから 旅行ごっこを はじめるよ。

今、きみが住んでいる町に、

きみは 今日はじめて、あそびに来たことに するよ。

何もかも、はじめて見るものばかり。

見たものを なんでも、

絵はがきの表に かいてみよう!

絵はがきの うらには、今どんな気分か、かいてみよう!

かきおわったら、絵はがきを 作って

お友だちに プレゼントしよう!

絵はがき

Post Card

（うら）

（表）

この絵はがきを コピーして 切りとって のりで くっつけよう。

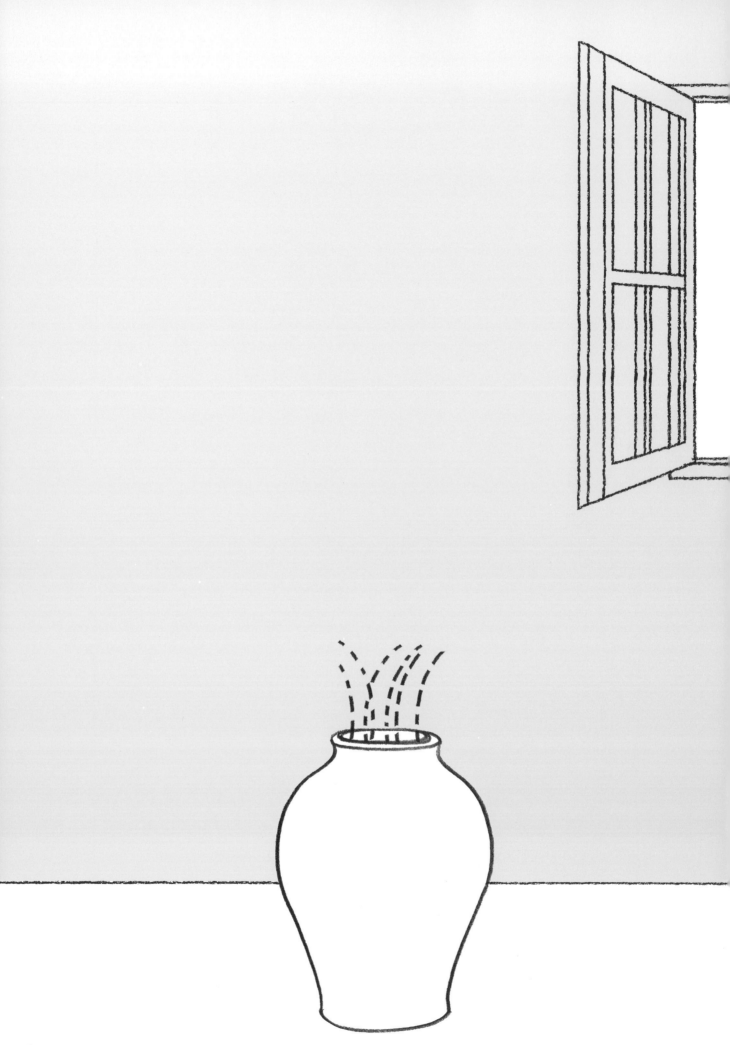

まほうの植木ばち

たいへんだ！花が どんどん 大きくなっていく！
まどの外に とびだしていく花を かいてみよう！

ぴっくり箱 ーその1

何かが、そーっと、箱から出てきた！

びっくり箱 ―その2

何かが、そーっと、箱に入っていく！

けしゴムおえかき

やわらかい えんぴつ（グラファイトスティックか

チャコールでもいいよ）を 少したおして、ページをまっ黒に ぬろう。

全部まっ黒になったら、けしゴムおえかきの はじまり はじまり！

用意するもの

・やわらかい えんぴつ

・けしゴム

（やわらかい「ねりけし」でもいいよ。

「ねりけし」は、ちぎって

 ← いろんな形にできるよ）

・チャコール

・グラファイトスティック

ここから はじめてね
↙

マティス

マティスは1869年に フランスで 生まれました。

だいたんな色で 絵を かきました。

1905年のてんらん会がおわると、

マティスは 「フォーヴ」とよばれるようになりました。

(「フォーヴ」は、フランス語で 「野生のけもの」という意味です!)

マティスは、おじいさんになると、体が弱くなり、車いすで くらすようになりました。

そして、「切り絵」を作るようになりました。

筆で絵をかくかわりに、はさみを使ったのです。

用意するもの

- えんぴつ
- 白い紙1まい
- 小さい色紙 1まい
 (白い紙に、色をぬってもいいよ。紙の表とうらをぬろう)
- のり
- はさみ

マティスになろう! 切り絵に ちょうせん!

1.色紙に、えんぴつで いろんな形をかく。

2.つぎに、はじっこから 切りぬく。

3.全部切りぬいたら、のこりの紙を 白い紙に のりではりつける。

4.切りとった形をうらがえして、切りぬいたところの となりに のりではる。

すると、2つの色の形が、かがみに うつしたみたいになるよ!

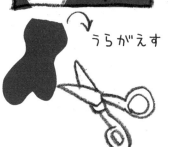

うらがえす

白い形と、色のついた形を、くらべてみよう。

66

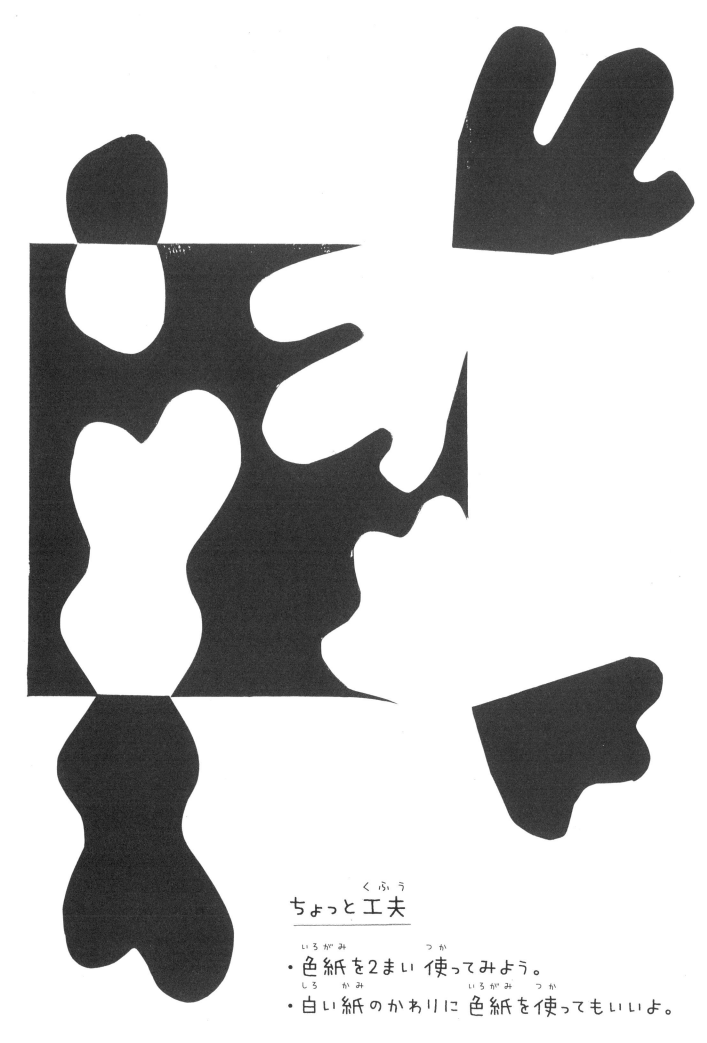

ちょっと工夫

・色紙を2まい 使ってみよう。

・白い紙のかわりに 色紙を使ってもいいよ。

おや？

まどから のぞいているのは

だぁれ？

へんしん！

かいじゅう、人、動物、
何に へんしん できるかな？

色であそぼう ーその2

用意するもの

- かがみ
- 水を入れる箱
 （ガラスのボウルでもいいよ）
- 白い紙
- 黒い紙
- はさみ
- ガムテープ
 （ビニールテープでもいいよ）

にじを 作ろう！

1. 黒い紙を 丸い形に 切る。
2. 丸のまん中に 小さいあなを あける。

3. 丸い紙を、かいちゅうでんとうのライトのところに テープではる。
4. かいちゅうでんとうの光を かがみに 当てる。
　 すると、白い紙に にじが あらわれるよ！

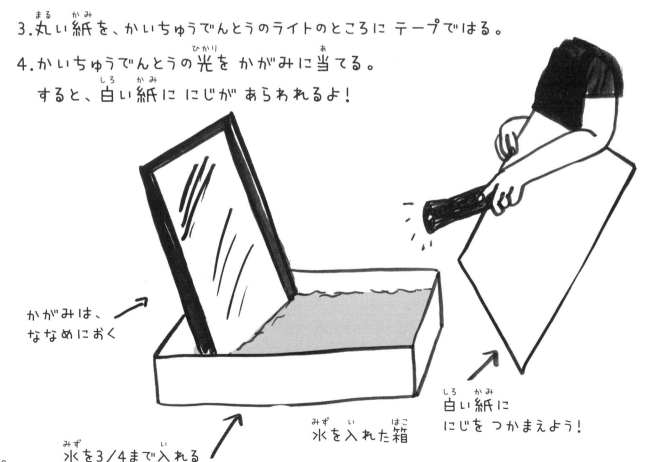

かがみは、
ななめにおく

白い紙に
にじを つかまえよう！

水を入れた箱

水を3／4まで入れる

にじを七色にぬろう

むらさき色
あい色
青
緑
黄色
オレンジ色
赤

にじを七色にぬろう

ガオーーッ!!

かいじゅうらしい色に ぬっておくれ。

RED
YELLOW
BLUE
GREEN

色の名前を、ほかの色で ぬってみよう！

RED を 青で ぬってみよう

YELLOW を 緑で ぬってみよう

BLUE を 赤で ぬってみよう

GREEN を 黄色で ぬってみよう

ぐんじょう色

ルネサンスの画家たちは、

ラピスラズリの石を くだいて、こなにしました。

そして、その こなを油とまぜて、

ぐんじょう色の絵の具を作りました。

マリアさまの絵には、この ぐんじょう色が

たくさん使われています。

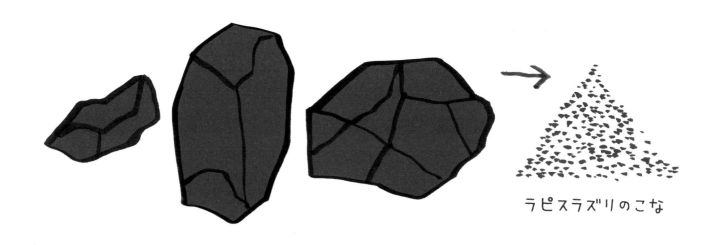

ラピスラズリのこな

ルネサンスの時代には、
ラピスラズリは金よりも高かったのです!

羽のふちは、
こげ茶色

白い点

羽のふちは、
こげ茶色

体は茶色

かがやくような
青い羽

青いチョウチョ

美しくぬりましょう。

むらさき色

大昔の人は、「プルプラ貝」という貝をつぶして、
むらさき色を 作りました。
貝は、とっても 小さいので、
とっても たくさんの プルプラ貝を 使いました。

クレオパトラは、むらさき色が だいすき。

クレオパトラは、プルプラ貝を 何千こも使って、
ドレスを むらさき色に そめてもらいました。

クレオパトラさんを むらさき色で きれいにしてあげよう！

アレクサンダー・カルダー

アレクサンダー・カルダーは、1898年にアメリカで生まれました。

カルダーは、「モビール」という新しいアートを はじめました。

カルダーのモビールや ちょうこくは、

とても小さなものから とても大きなものまで、いろいろ あります。

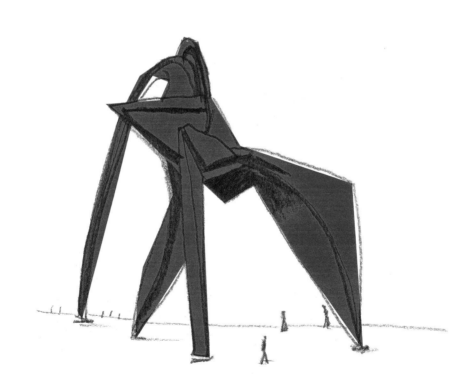

アメリカのシカゴにある、「れんごうせいふビル」の広場には、

カルダーの有名な作品「フラミンゴ」があります。

これは、ふしぎな形の赤いちょうこくです。とても大きくて、重さは50トンも あります。

カルダーになろう！

はっきりした色で
モビールに色をぬってみよう！

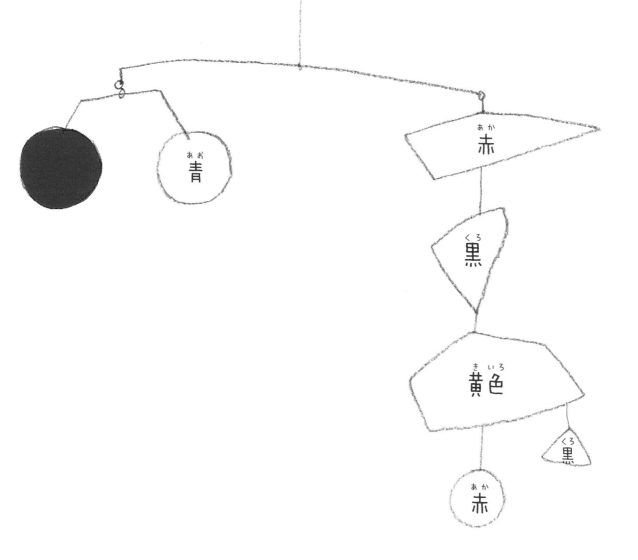

青

赤

黒

黄色

黒

赤

カルダーは、動く ちょうこく 「モビール」と
動かない ちょうこく 「スタビル」を作りました。
「フラミンゴ」は、動かない ちょうこくです。

ゆらゆら モビール

用意するもの

- クリップ
- 糸（細いひもでもいいよ）
- うすい紙
- ストロー3本（紙のストローが いちばん うまくいくよ）
 （ストローのかわりに、ぐるぐる きつくまいた紙でもいいよ）
- はさみ

モビールの作り方

1. ストローのまん中に、クリップを1つとめる。

2. ストローの両がわにも、クリップを1つずつとめる。

3. のこり2本のストローも、同じようにクリップをとめる。

4. クリップをつないでくさりを作り、ストローをつなぐ。

5.うすい紙をいろんな形に切る。
6.切った紙をクリップにはさんで、
　天じょうからつるす。

糸をむすんでつるす。

E

クリップを どこに つけたら、ゆらゆら ゆれる？

ここは びっくり びじゅつかん

ーその1

小さなものを たくさん 立体的に かいて みよう！

ここは びっくり びじゅつかん

ー その 2

大きなものを ひとつ 立体的に かいて みよう！

おかしな家

おかしな家を、
おかしな色でぬってみよう！

どんな家に住んでみたい？

自分の家を すきなように 作ってみよう！

ガラスの台

木で できているものを
のせてみよう！

石の台
いし　だい

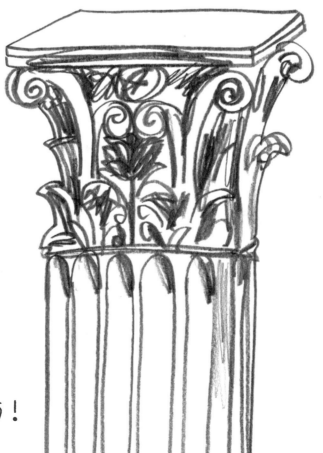

ガラスで
できているものを
そーっとのせてみよう！

古<ruby>古<rt>ふる</rt></ruby>いもの

<ruby>古<rt>ふる</rt></ruby>いものを、
<ruby>台<rt>だい</rt></ruby>の<ruby>上<rt>うえ</rt></ruby>に

のせてみよう！

みらいのもの

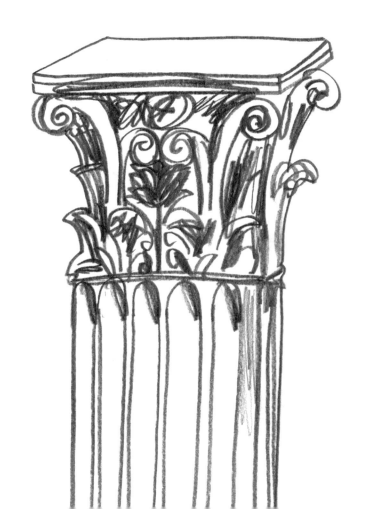

みらいのものを、
台の上に
のせてみよう！

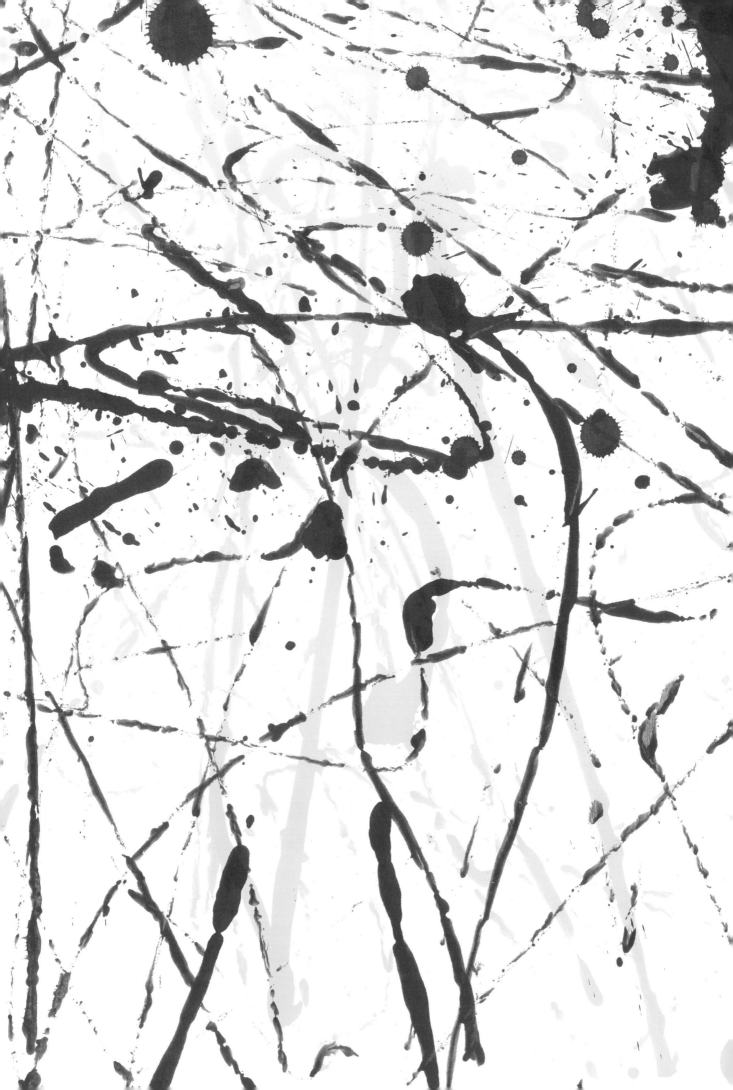

ジャクソン・ポロック

ジャクソン・ポロックは、
1912年に アメリカで 生まれました。
キャンバスの 上に 絵の具を ぽたぽたたらす
「ドロッピング」という かき方や、
絵の具を まきちらす
「スプラッシュペイント」という かき方で、
有名です。

ジャクソン・ポロックに なろう！

1. 箱のそこに 紙を しく。
2. ビー玉に 絵の具を つけて、
 箱の中に おとす。
3. ビー玉を 箱の中で ころがす。

ちがう色でも やってみよう！

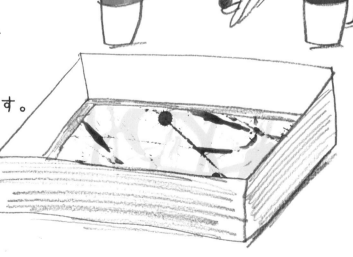

色であそぼう ーその3

用意するもの

- 絵の具
- 色のついたペン

- はさみ

- コンパスかびんのふた
（あつ紙に丸をかく）

- 短いえんぴつ

- あつ紙

作り方

1. あつ紙に丸をかいて切りとる。

2. 絵の具やペンで絵をかく。

（シールをはってもいいよ）

3.まん中に あなをあけて、短いえんぴつをさす。

4.こまみたいに回してみよう!

くるくる くるくる、色は、どんなふうに見える?

 ← 答え

すてきな バッグ

どんな バッグが すき？
バッグに、もようを かいてみよう！

芸・クラフト

ぎれが楽しい
すぐ作りたい
ーチ50

グラフィック社編集部 編
B5判／128頁
定価1,540円（10%税込）

かわいくて、つくりたくなる50個のポーチを紹介。はぎれをつないでパッチワークしたり、お気に入りの布を生かしてつくったり、見た目のかわいいもの、ポケットが付いた機能的なもの、1時間で……で、さまざまな……チが楽しめま……

スイーツのクロスステッチ from Paris

ヴェロニク・アンジャンジェ 著
A4変形判／146頁
定価1,980円（10%税込）

パリからやってきた、お菓子モチーフが大人気のクロスステッチ図案集……

ハワイアンキルトのある部屋

マエダメグ 著
A4変形判／112
定価1,980円（1……

リビングやベッド……暮らしの中の6つの……にアイテムをトータ……ネートして紹介。本……ッドカバーから一枚……るコースターまでと……しくつくって使える……り。ハワイアンキルト……近に感じれます。

ドール服づくりの
基礎のきそ

関口妙子 著
B5判／176頁
定価2,200円（10%税込）

初心者から、もっとコツを……てつくりたい方まで楽しめ……ドール服づくりの基礎や技……をまとめた一冊。お裁縫の……礎、道具からテクニックまで……幅広い内容です。長くドール……服づくりを手がけてきた著者……の視点でまとめたコラムなど……中級者以上も楽しめます。

猫のきせかえ
ぬいぐるみ

芝千世 著
B5判／104頁
定価1,760円（10%税込）

お子様でもつくれるような「ぬいぐるみのドール」、思い出の布やお気に入りの布でつくれる「抱きぐるみ」、本格的なモヘアでつくる「きせかえ人形」の3種類の猫ぬいぐるみのつくり方をレッスンできます。それぞれのドールに合わせたアイテムも掲載。

GRAPHICSHA BOOK GUIDE

これからも、本ならではのよろこびを

60周年
グラフィック社

ひとクセもふたクセもある……
けれども素敵な本が揃っています。

株式会社グラフィック社
〒102-0073 東京都千代田区九段北1-14-17 TEL 03-3263-4318 FAX 03-3263-5297

60周年記念 特設WEBサイト 2022春OPEN！ ▶

作字百景
ニュー日本もじデザイン

グラフィック社編集部 編
B5変形判／274頁
定価3,080円（10%税込）

インディペンデントシーンやSNS上で注目される「文字をかく」「文字をつくる」ことからはじまる新世代のデザインの潮流を、気鋭のデザイナー40組、掲載点数約800点の作例で紹介。アナログとデジタルの枠組を越えて生み出される、文字の世界を初集成。

Higuchi Yuko
Artworks
ヒグチユウコ作品集

ヒグチユウコ 著
B5変形判／160頁
定価2,530円（10%税込）

画家・ヒグチユウコのファースト作品集。作品のほか、ホルベイン、EmilyTemple cute、ユニクロ、資生堂、メゾンエルメスライトなどとのコラボレーション作品の原画多数。ペン画のハウツー、アトリエ紹介、本人による作品解説も収録。

ひみつの花園

ジョハンナ・バスフォード 著
B4変形判／96頁
定価1,430円（10%税込）

『ひみつの花園』の物語になぞらえて、色のない花園に色を塗っていき、花園が美しくよみがえるというコンセプトの塗り絵ブック。テキスタイルのような美しい細密画が、色を塗ることで見え隠れするように美しくなります。花園が完成したときの喜び、楽しさをぜひ。

ちいさな手のひら事典
ねこ

ブリジット・ビュラール＝コルドー 著
A6変形判／176頁
定価1,650円（10%税込）

品種や行動、グルーミング、カルチャーなど、ねこに関するさまざまな疑問に答える、ねこの事典。かつてフランスにブームを巻き起こした貴重なクロモカードの挿絵で、コレクションにもギフトにも最適な手のひらサイズの愛くるしい一冊です。

どんな Tシャツ きたい？
Tシャツに、もようを かいてみよう！

指スタンプと切り紙

すきな紙を すきな形に切って、
指スタンプを ぺたぺた おしてみよう！

マンガを かこう—その1

作：　　　　　　　　題：きえた足

マンガ家になったつもりで、マンガを かいてみよう!

マンガをかこう ーその2

こんどは すきな題で、マンガを かいてみよう！

白いガイコツ

白い色えんぴつか クレヨンで、
ガイコツを かいてみよう!

黒いガイコツ

黒い色えんぴつか クレヨンで、

ガイコツを かいてみよう!

3つの色

3つの色で
すてきな もようを 作ろう！

モンドリアン

ピエト・モンドリアンは、1872年（ねん）にオランダで生（う）まれました。

白（しろ）、赤（あか）、青（あお）、黄色（きいろ）の長四角（ながしかく）を、

太（ふと）い黒（くろ）の線（せん）でかこんだ絵（え）で有名（ゆうめい）です。

モンドリアンは赤（あか）、青（あお）、黄色（きいろ）などのはっきりした色（いろ）と

まっすぐな線（せん）が だいすきでした。

かんたんな形（かたち）の中（なか）に、すべての基本（きほん）があると 考（かんが）えました。

これを、むずかしい言葉（ことば）では、「デ・ステイル」と言（い）います。

モンドリアンになろう！

赤（あか）・青（あお）・黄色（きいろ）で四角（しかく）を ぬってみよう。

青（あお）

赤

赤

黄色

５つの色

５つの色で
すてきな もようを 作ろう！

タングラム

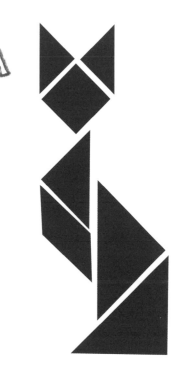

タングラムは、昔の中国で生まれたパズル。
三角と四角の7つのカードを動かして、
人や動物、文字や記号など、
いろんな形を作ってあそびます。

どうやってならべたのかな？

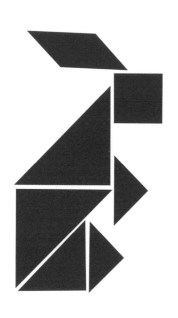

タングラムで あそぼう！

1.このページを コピーして、白い線にそって 切る。

2.いろんな 形を 作ってみよう！

タングラム

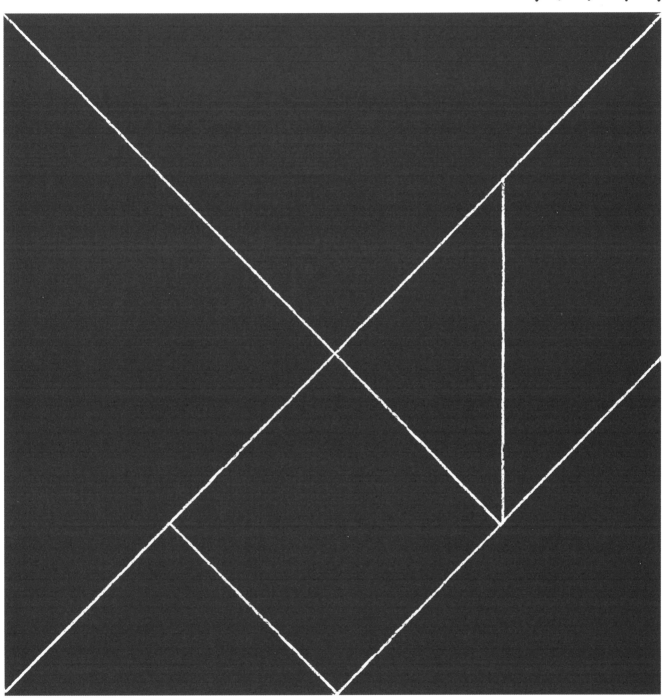

かく かく しかく

四角（しかく）を たくさん かいてみよう！
どんな もようが できるかな？

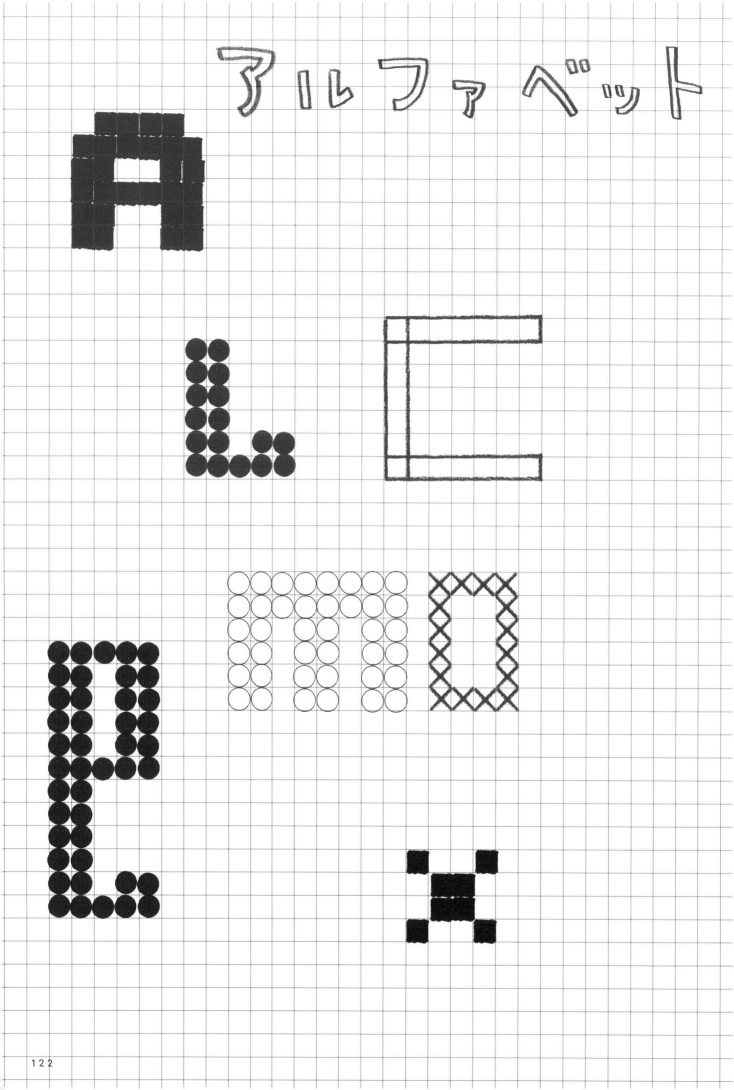

アルファベット

四角います目に色をぬって、アルファベットをかいてみよう！

さんさん さんかく

おむすび三角 ころころころ

どこまで ころがって いくのかな？

ふしぎ！ メビウスのわ

どっちが表（おもて）？ どっちがうら？ メビウスのわには、表（おもて）とうらが ありません！

メビウスのわを 作（つく）ろう！

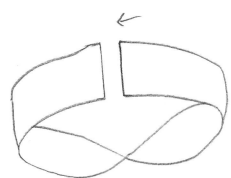

1. 細長（ほそなが）い紙（かみ）を用意（ようい）する。

2. 紙（かみ）を1回（かい）ひねる。

3. はしと はしを つないで、テープでとめる。

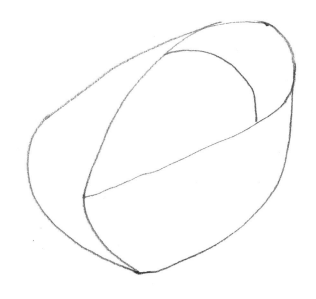

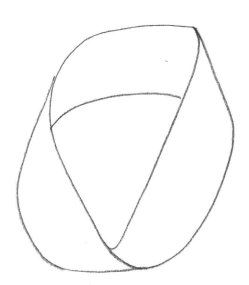

これで、メビウスのわの できあがり！

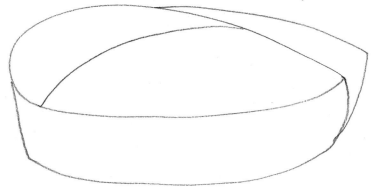

メビウスのわ をかこう!

メビウスのわを 目の前において、かいてみよう!

（何回もかいているうちに、かんたんに かけるようになるよ）

じっけん

紙のわっかのまわりに、

えんぴつで ぐるーっと線をかいてみよう。

すると ふしぎ! わっかの内がわにも 外がわにも、線ができるよ!

丸

えんぴつで 丸を かいてみよう。
お日さまみたいな まん丸が かけるかな？

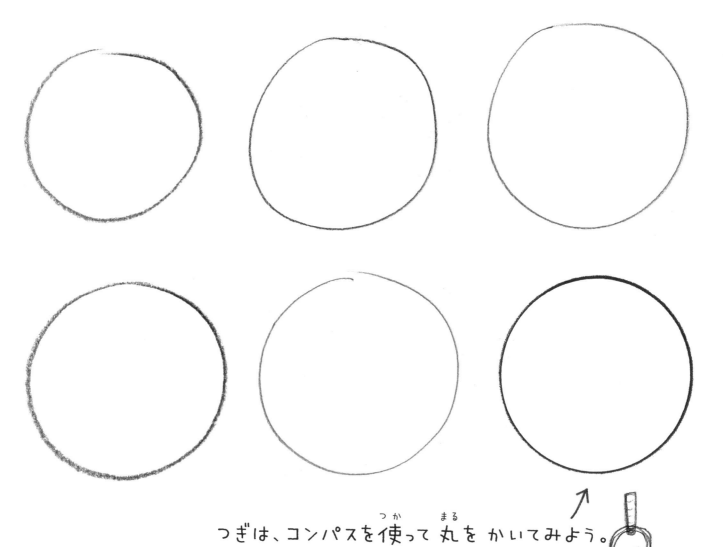

つぎは、コンパスを使って 丸を かいてみよう。

えんぴつで かいた 丸と、コンパスで かいた 丸は、
どこが ちがう？

パウル・クレー

パウル・クレーは、1879年に
スイスで生まれました。
パウル・クレーは、げんだいアートを はじめた人
として有名です。
絵のほかにも、音楽を作ったり、
お話や詩を かいたりしました。

パウル・クレーは 線を おさんぽさせるように 絵をかきました。

パウル・クレーにちょうせん!

パウル・クレーみたいに
線(せん)を おさんぽさせてみよう!

えんぴつを 紙(かみ)から はなさないで、つづけて かいてみよう。
ほら、紙(かみ)の上(うえ)で、線(せん)が おさんぽ しているみたいだよ。

白(しろ)い線(せん)も、おさんぽ させてあげてね!

132

けん

カニさん、カニさん、どこいくの？

カニさんの お友だちを いっぱい かいてあげよう！

数字の8

数字の8を かいてみよう!
雪だるまみたいに、上手に つなげて
かけるかな?

← 見本

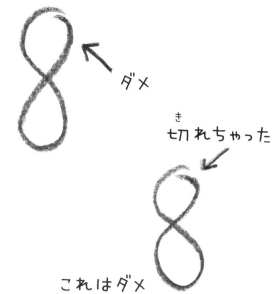

← ダメ

切れちゃった
↙

これはダメ

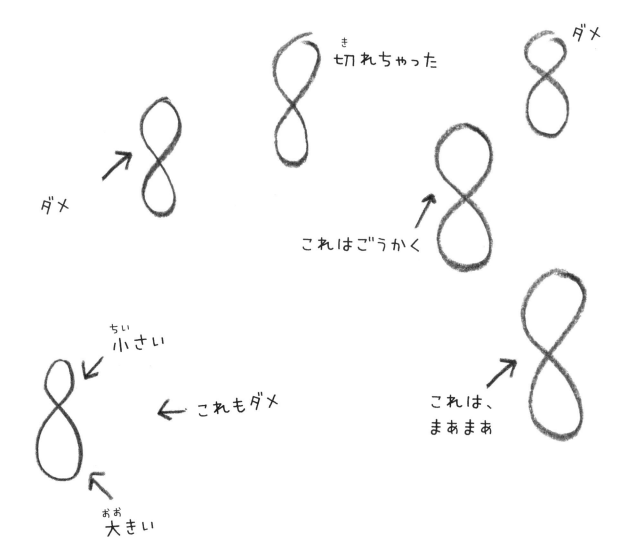

切れちゃった

ダメ

ダメ

ダメ

↗ これはごうかく

小さい
↙

← これもダメ

↗
これは、
まあまあ

↖
大きい

ここで、練習してみよう。

↓

あつ紙 スタンプ

用意するもの

・インク（絵の具でもいいよ）

・小さくて平な皿（インク用のトレーでもいいよ）

・あつ紙

・紙

あつ紙にインクをつけて、

ずずーっと

ひきずってみよう。

太い線がかけるよ！

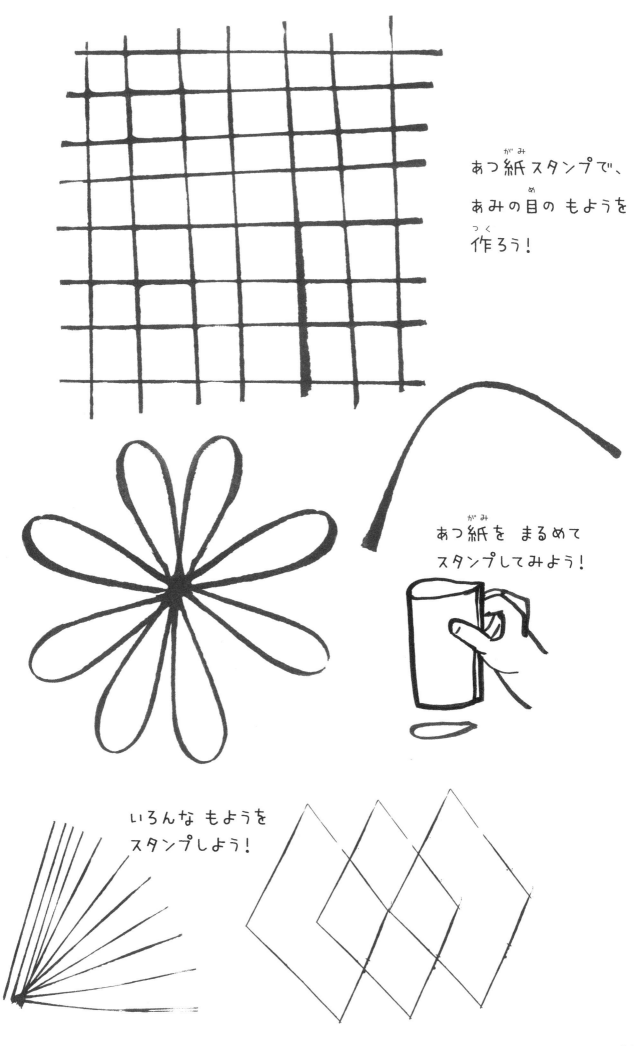

あつ紙スタンプで、
あみの目のもようを
作ろう！

あつ紙をまるめて
スタンプしてみよう！

いろんなもようを
スタンプしよう！

遠くにいる人
近くにいる人

いろんな大きさで、人をかいてみよう！

1. すごく遠くにいる人を、小さく かく。

2. 少し遠くにいる人を、中くらいの大きさで かく。

3. すごく近くにいる人を、大きく かく。

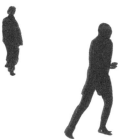

すごく遠くにいる人

少し遠くにいる人

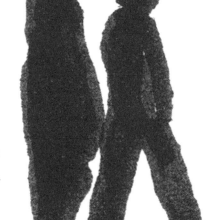

すごく近くにいる人

地平線

小さくかくと、遠くにあるように見えて、
大きくかくと、近くにあるように見えるんだね！

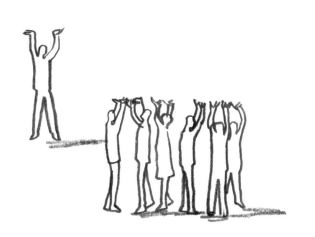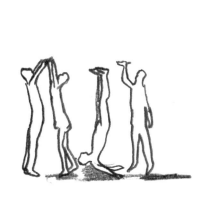

重いよう!!

何を ささえているのかな?

すごい!

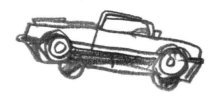

スーパーマンが車を持ち上げてる!

ハッチングであそぼう！

1. たてに5本、細い線を引く。
2. 横に5本、細い線を引く。
3. ななめに5本、細い線を引く。

これを、どんどん つづけてみよう！

あれ？

あなの中（なか）に 何（なに）か かくれているよ！

あなの まわりを クロスハッチングで うめてみよう！

ハッチングと クロスハッチング

ハッチングは、同じ方向に 線を たくさん かくほうほうです。
クロスハッチングは、たくさんの線を 重ねてかく ほうほうです。

クロスハッチングのかき方

1.ペンかえんぴつで、線を たてに たくさんかく。
2.その上に、線を横に たくさん かく。
3.その上に、線を ななめに たくさんかく。

これで、かげをつけたり、色のこさをかえることができるよ!

ハッチング

1（たて）

2（横）

3（ななめ）

クロスハッチング

← 重ねてかくと
色のこさが
かわるよ。

1、2、3を重ねてかく

1、2、3をくりかえす

クロスハッチングの練習をしよう！

（箱から はみださないようにね）

↗

線を いっぱい かいて、この箱を まっ暗にしよう！
（1、2、3を何回も くりかえすといいよ）

ブクブク ブクブク

小さな丸を たくさん かいて、
あわだらけにしよう!

ポケットを
からっぽにしよう

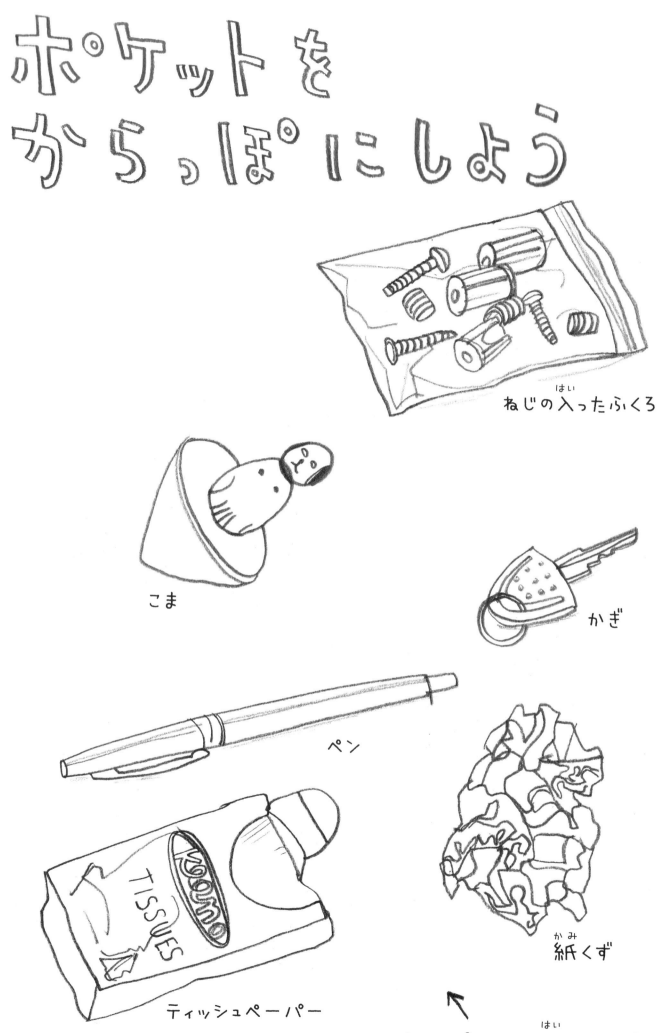

ねじの入ったふくろ

こま

かぎ

ペン

紙くず

ティッシュペーパー

↑
わたしのポケットに入っていたもの

きみのポケットには、何が入っている？

ポケットからとり出したものをかいて、色をぬってみよう！

ルイーズ・ブルジョア

ルイーズ・ブルジョアは、1911年に フランスで 生まれました。

1938年に アメリカに ひっこして、

やがて ちょうこく家に なりました。

「ママン」という 大きなクモの ちょうこくが 有名です。

(フランスでは、お母さんのことを 「ママン」とよびます)

「ママン」

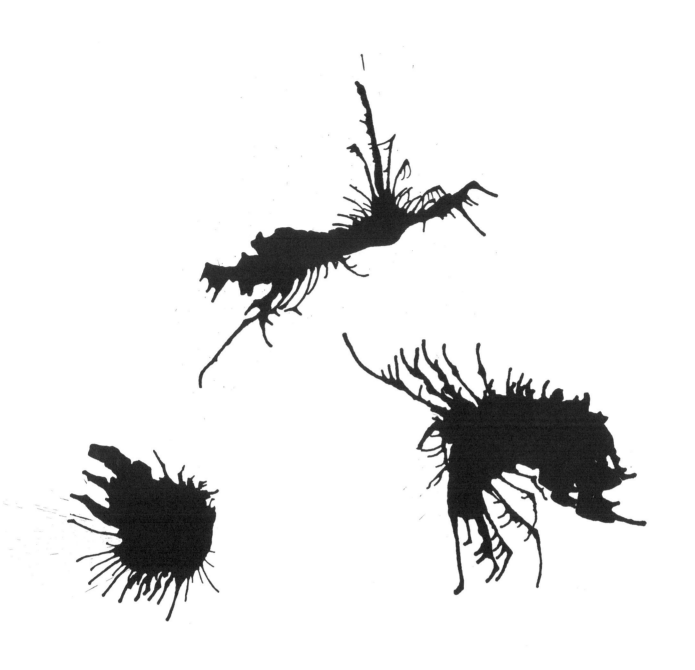

クモさんを かこう！

1. 紙の上に 絵の具を ぽたぽた たらす。

2. ストローで ふーっと ふく。

手と指でおえかきしよう

用意するもの

- 絵の具
- 色のついたペン
- 紙
- 手
- あとは、そうぞう力！

（つづき）

↓

ぺたぺた らくがきしよう！

おねぼうさん

朝<ruby>あさ<rt></rt></ruby>ですよ。
まだ ねている おねぼうさんを かいてね。

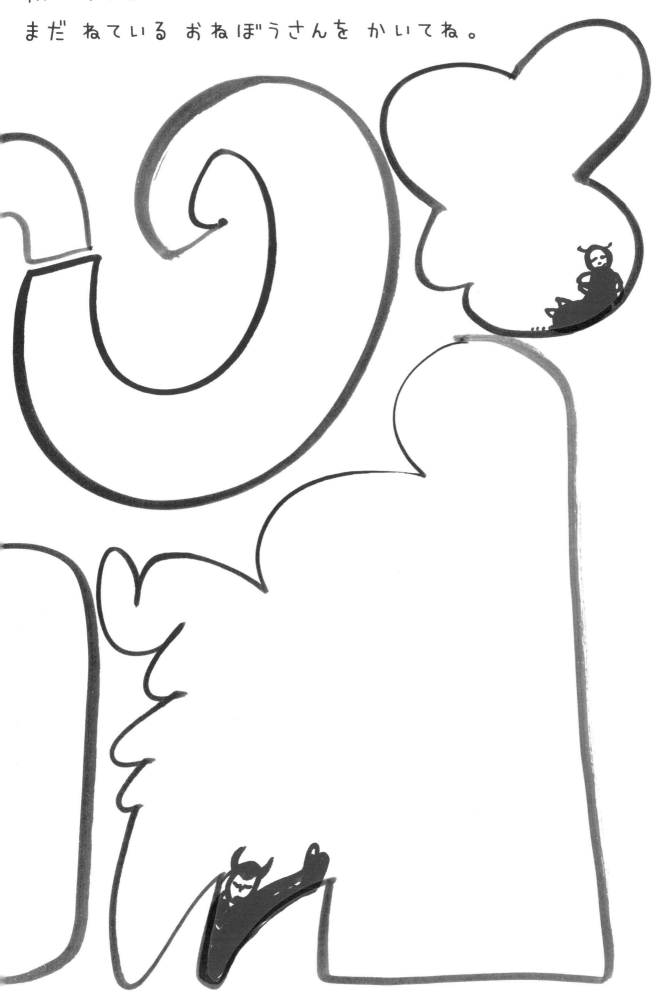

おやすみなさい

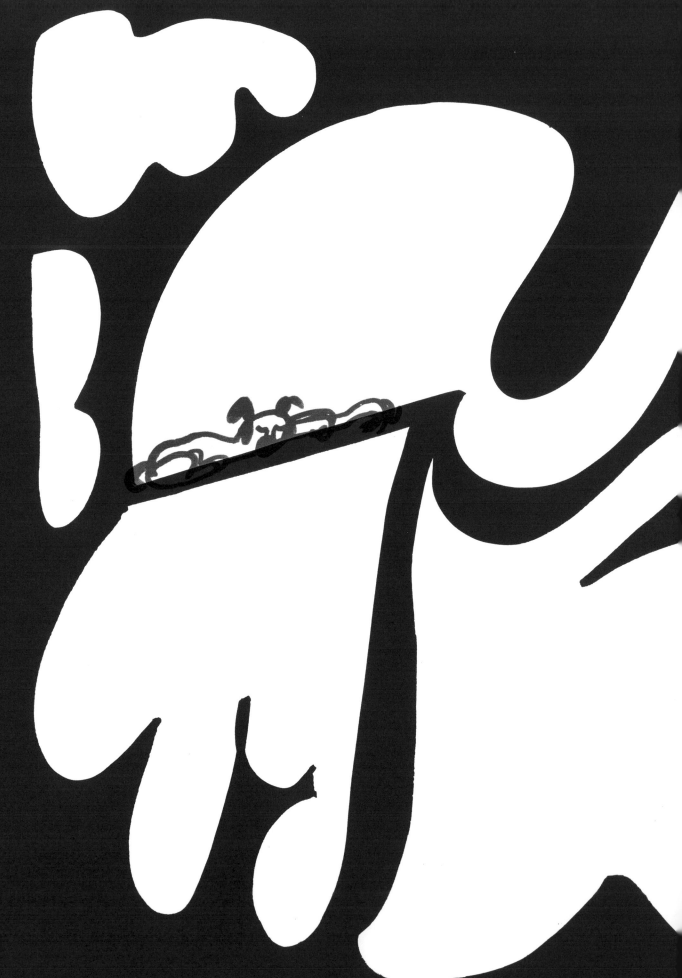

夜ですよ。
すやすや ねている おりこうさんを かいてね。

かぎあな

のぞいたら、何が見える？

そうぞうして、かいてみよう！

マグリット

ルネ・マグリットは 1898 年にベルギーで生まれました。
ルネ・マグリットの絵は、
げんじつの世界と くうそうの世界が ごちゃまぜの
ふしぎな 世界。
こういうふしぎな絵を、「シュルレアリスム」と言います。

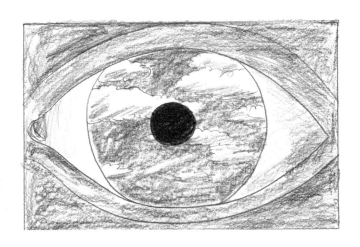

マグリットの絵

「うそっこの かがみ」
目に うつっているのは、雲いっぱいの空。

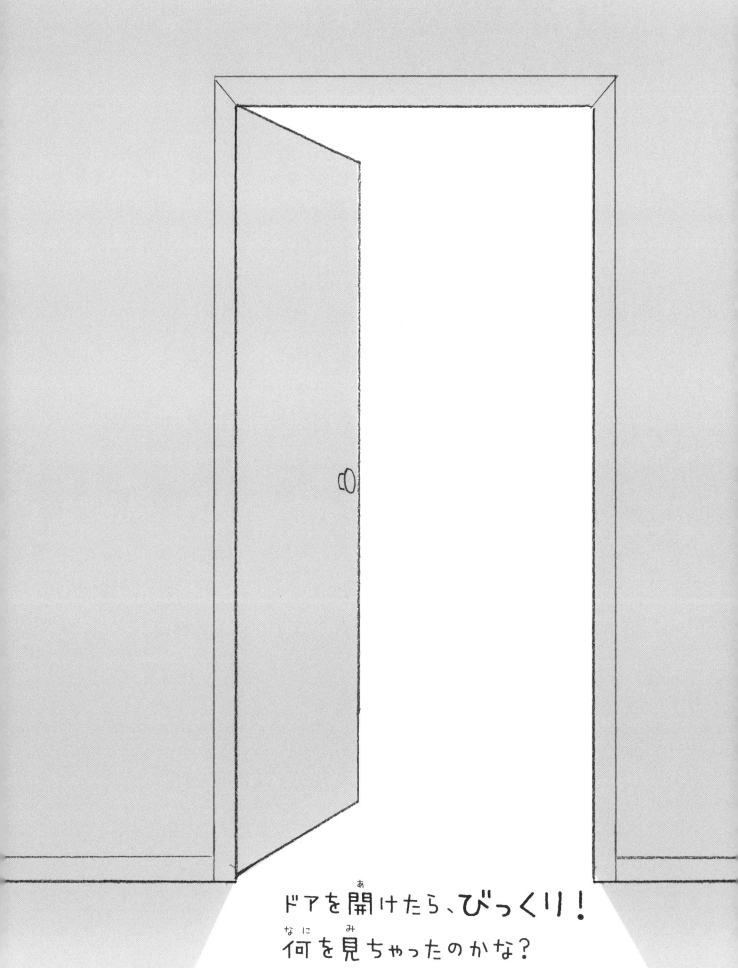

ドアを開けたら、びっくり！
何を見ちゃったのかな？
そうぞうして、かいてみよう！

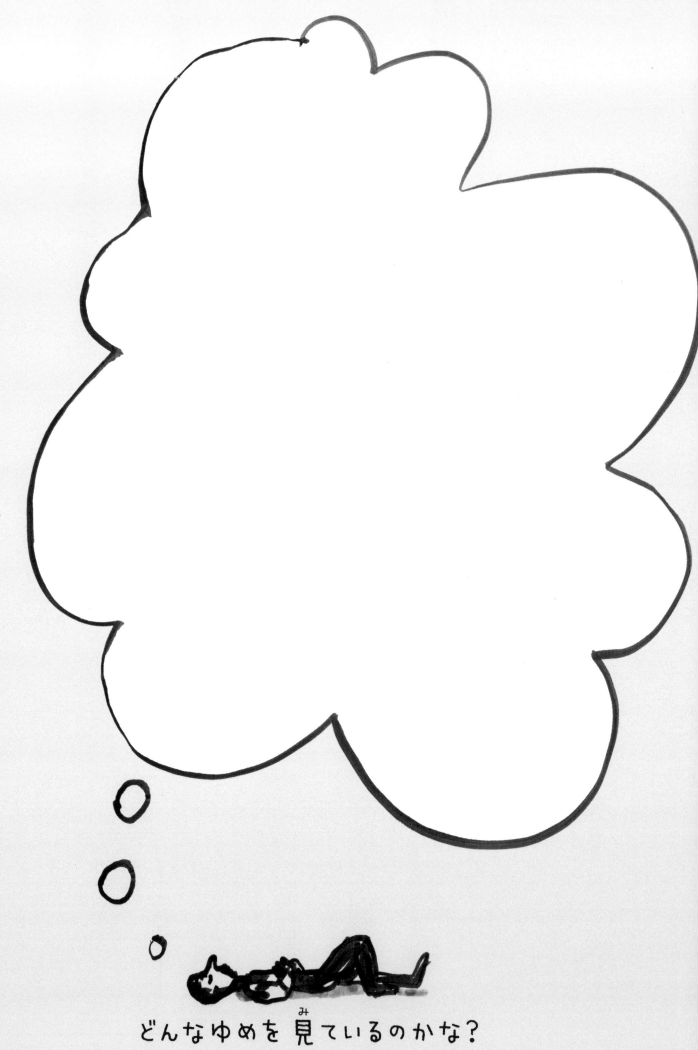

どんなゆめを見ているのかな？

ゆめ

だれか　この人の　ゆめを見ています。それは　だあれ？

だれかが この人（ひと）の ゆめを見（み）ています。それは だあれ？

わあ！

何を見て、

びっくりしているのかな？

こわいよう！

何を見て、こわがっているのかな？

われわれは うちゅう人だ

うちゅう人を かいてみよう！

われわれは、空とぶ円ばんで
地球に やってきた。

うちゅう人の のりものを かいてみよう！

大きな　サメ

小さな水そうの中に、大きなサメが　１ぴきいるよ。

へんな顔

自分の顔を わざと へんに かいてみよう！

ここは、
きみのびじゅつかん

すきな絵をかいて、かざってみよう！

地図を かこう

家から学校までの行き方を 教えてください。

まいごに ならないように、目じるしを3つ かいてね。

5分で できるかな？

ふしぎな 時計屋 さん

この時計屋さんは、ふしぎな時計を売っています。

- ぺったんこの時計

- ブルブルふるえる時計

- 走る時計

- 小さな時計

- 大きな時計

- 毛むくじゃらの時計

いろんな ふしぎな時計を かいてみよう!

こすり絵

1円玉や、クリップ、ひもなどの上に 紙をのせて
えんぴつや グラファイトスティックで こすると
もようが うかびあがります。

用意するもの

・かなあみ

・えんぴつけずり

・クリップ

・かぎあな

・コイン

・ひも

こすり絵は、むずかしい 言葉では、
「フロッタージュ」と 言います。
（フロッタージュはフランス語で
「こする」という意味です）

・木

家にあるものを、えんぴつで こすってみよう！

（えんぴつを 少したおして こするといいよ）

家にあるものを、えんぴつで こすってみよう！

（えんぴつを 少したおして こするといいよ）

まほうの山

まほうの山の中は、迷路になっているんだって！

そうぞうして、かいてみよう！

宝ものが見つかった！

↘ どんな宝ものが見つかった？ そうぞうして、かいてみよう！

ブリジット・ライリー

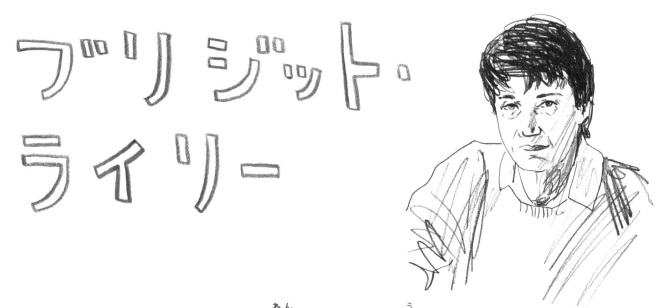

ブリジット・ライリーは、1931年にイギリスで生まれました。

「オプ・アート」という げいじゅつを はじめた ひとりです。
点や線を、白と黒や、色でかいて、
目が くらくらするような 作品を作りました。
ライリーの絵を見て、
「船によったみたい!」と言う人がいます。

波線で オプ・アートを 作ろう!

1. あつ紙を 波の形に切って、型紙を作る。

2. 型紙を 紙の上におく。

 （型紙が 紙より 少し大きいほうが、

 かきやすいよ）

3. 型紙を なぞって波線を引く。

 （右がわから はじめて、左がわまで

 波線を たくさん引くといいよ!）

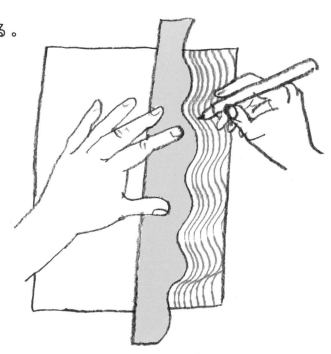

ちがう波の形の 型紙も 作ってみよう!
波線を できるだけ くっつけて 引いてみよう!

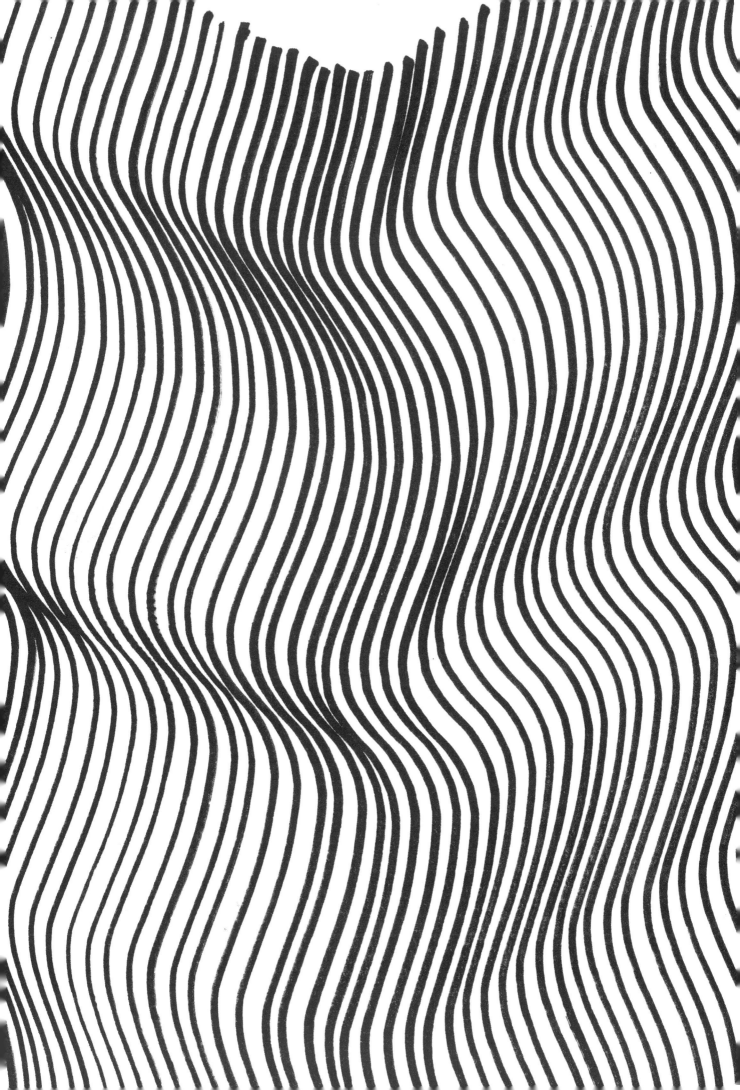

いろいろな線

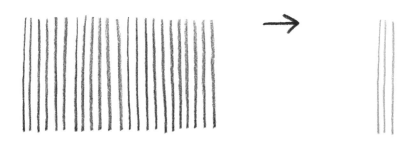

まっすぐな線を、
同じ長さ、同じ太さで かいてみよう!
（線と線のあいだは 同じくらい あけてね）

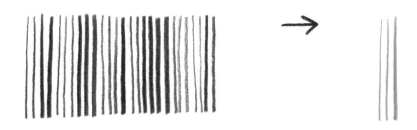

太い線と細い線を まぜて かいてみよう!

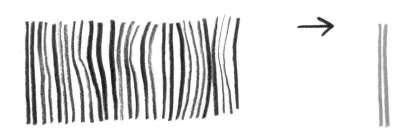

線の太さをかえたり、ぐにゃっとまげたりしてみよう!

三角をいっぱい つなげてかこう！

ジグザグ
ジグザグ

黄色と黒で、ジグザグを いっぱいかこう！

黄色と黒

三角を黄色と黒でぬって、すてきなもようを作ろう！

しかく がくがく ながしかく

黄色と白の長四角を つなげて かこう！

光のわすれもの

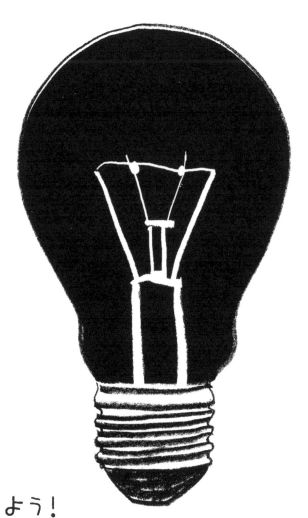

残像を見てみよう！

この電球のまん中を、30秒じーっと見てみよう。
それから、すぐに となりの白いページを見ると、電気が ちかちか！
これは、光の わすれもの 。「残像」って いうんだよ。

こんどは、電球を見たあとに、黒いかべを 見てみよう。
大きな 電気が ちかちか するよ！

たてよこ たてよこ

たて線と横線で いっぱいにしよう！

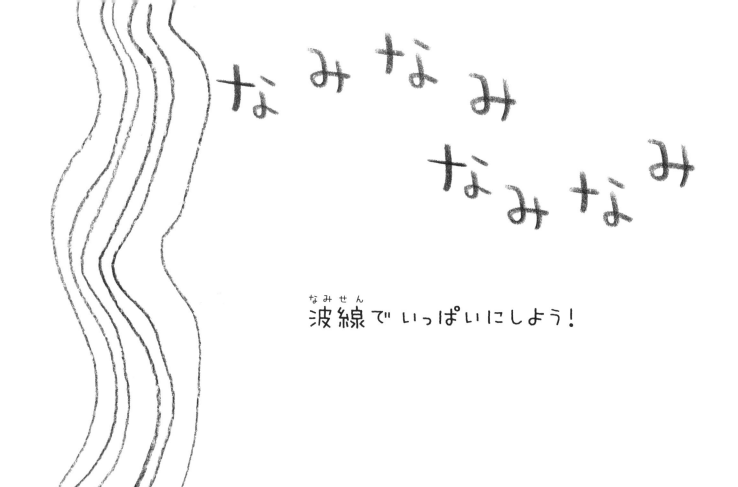

なみなみ
なみなみ
なみなみ

波線でいっぱいにしよう！

カメレオンは どこ？

このページ全部に色をぬって、カメレオンを かくしてあげよう！

A、B、C、D、Eに色をぬろう！

このもようの
服を着ると、
森で上手に
かくれんぼ できるよ！

A を黄土色に
B を明るい緑に
C を茶色に
D を緑に
E を深緑に

まちがえないで
ぬれるかな？

アンディ・ウォーホル

アンディ・ウォーホルは、1928年に アメリカのピッツバーグで 生まれました。
アメリカのポップアートを代表するアーティストのひとりです。
知らない人がいないくらい、とっても有名です。

アンディ・ウォーホルは、言いました。
「みらいには、だれでも15分、有名人になれるだろう」

このスープのかんづめの絵は、アメリカで いちばん有名です。

アンディ・ウォーホルがスープのかんづめの絵をかいたのは、
毎日、おひるに スープをのんでいたから なんですって。

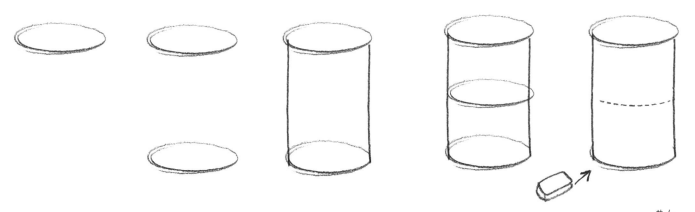

はみだした線は、
けしゴムで けす

アンディ・ウォーホルになろう！

となりのページの かんづめと、その後ろの白い部分を、いろんな色で ぬってみよう！
4つとも、ちがう色を使ってみてね！

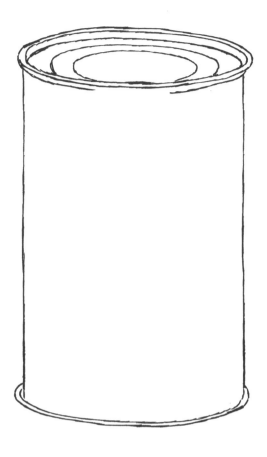

自分のくつを かいて みよう！

↗

くつを、目の前において、
よーく見ながら、かいてみよう！

春、夏、秋、冬

<ruby>春<rt>はる</rt></ruby> <ruby>夏<rt>なつ</rt></ruby> <ruby>秋<rt>あき</rt></ruby> <ruby>冬<rt>ふゆ</rt></ruby>

きせつに ぴったりの くつを
はかせて あげてね！

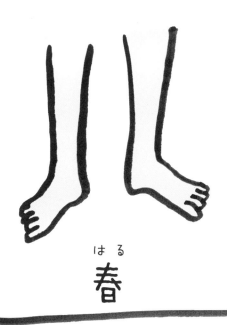

春（はる）

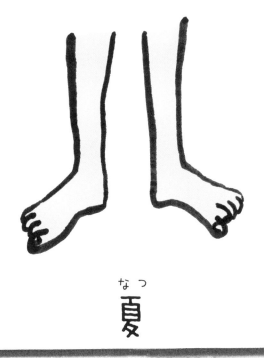

夏（なつ）

秋（あき）

冬（ふゆ）

207

赤

カーマインレッドは、赤い色のなかま。

「エンジムシ」という、

南アメリカに住む小さな虫から作ります。

7万びきの エンジムシを つぶして かわかすと、

450グラムの カーマインレッドが できます。

 ×7万びき ＝ 450グラムの
カーマインレッド

今、いちばん よく使われている赤は、

カドミウムレッド。

カドミウムレッドは、科学の力で作った赤です。

わたしは、コマドリ。

赤いむねの毛が おしゃれでしょ。

みんなのゆめ

みんなのねがいごとは なあに?

「・・・」が したいなあ。

「・・・」が 食べたいなあ。

鳥さんの ゆめ

鳥さんの ねがいごとは なあに？

つくえの引き出し

目をつぶって、つくえの引き出しから 3つとり出してみよう。
目を開けて、見つけたものを かいてみよう!

わたしが見つけたもの

- 紙クリップ
- 安全ピン
- しゅうせいえき

お話を作ろう！

となりに かいた 3つの絵を見ながら、お話を作ってみよう！

ヒント

わたしだったら、こんなふうに はじめます。

「ある日のことです。

レックスは 手ぶくろを ひとつだけ はめて、

お父さんの つくえの引き出しを、ゆっくりと 開けてみました。

すると・・・」

わぁ！うれしい！

お姉さん、とっても うれしそう。
どうしてだと思う？

山のてっぺん

住んでいるのは、だあれ？

山のふもと

住んでいるのは、だあれ？

ぼくの手、わたしの手

ここに手のひらをおいて、手のまわりを なぞってみよう。
絵の具か色えんぴつで、手の色と同じ色でぬってみよう。

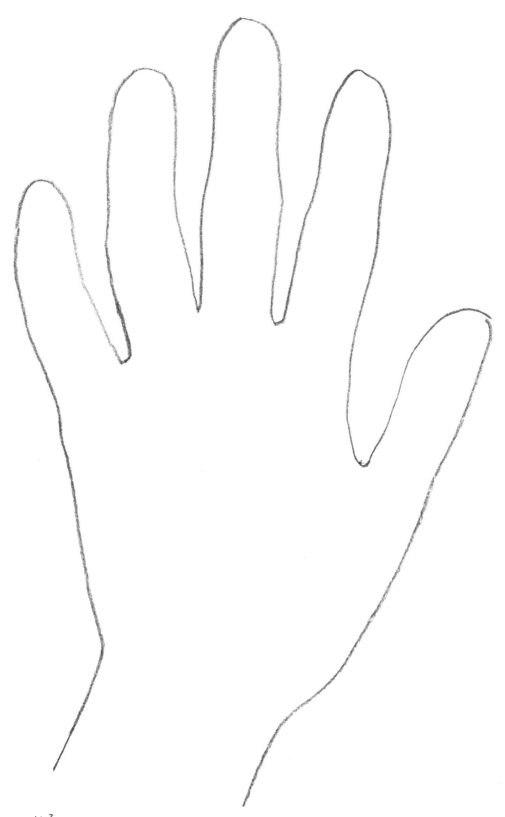

いろんな色をぬって、
おしゃれな手にしてみよう。

自転車を かこう

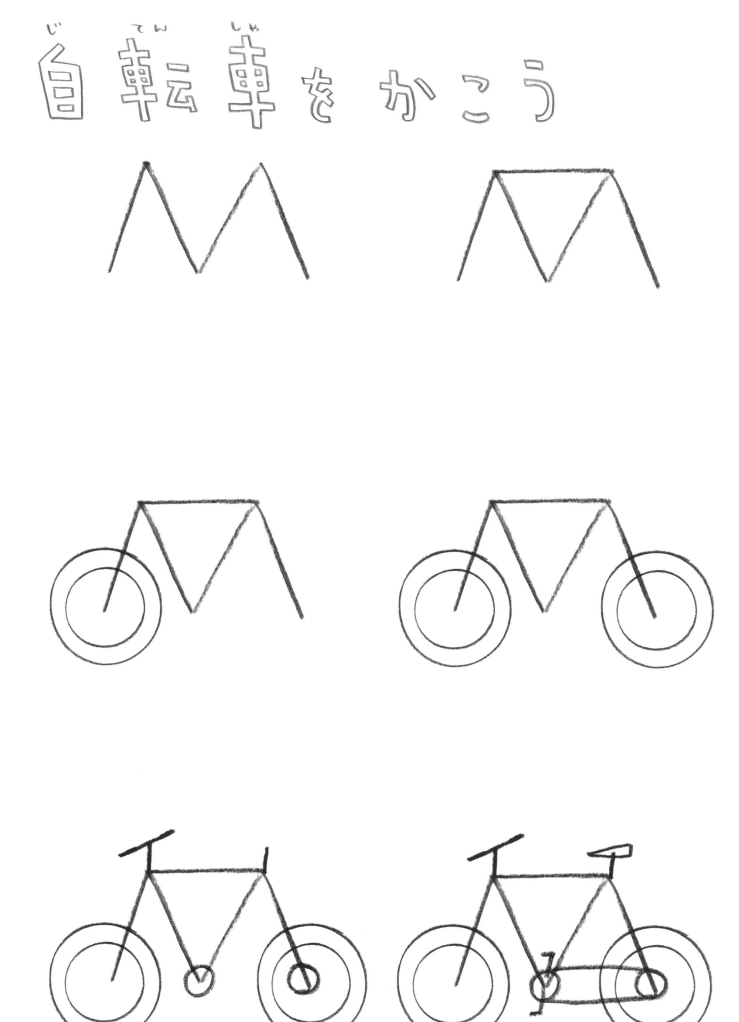

となりの絵を まねして 自転車を かいてみよう！

どこまでも、どこまでも…

この線の つづきを かいてね。

みなさん、どうもありがとう！

いつでも惜しみない愛情で支えてくれたアンガス・ハイランドに心から感謝します。

マーク・キャスへ。キャスアート・キッズのために制作された「LET'S FILL THIS BOOK WITH ART（この本をアートで満たそう）」は、この本のインスピレーションになりました。

また、ローレンスキング社のジョー・ライトフット、ドナルド・ディンウィディー、フェリシティ・オードライには大変お世話になりました。

ハートエージェンシーのダレル、ヘレン、アマンダ、クロエ、ジェニーへ。皆さんのご協力に感謝します。

そして、アンドリュー・リンジ、私の母M.デュシャーズに、心からの感謝をささげます。

マリオン・デュシャーズ

www.mariondeuchars.com

アートであそぼ
おえかきレッスンわくわくワーク

2020年4月25日　初版第1刷発行
2022年9月25日　初版第3刷発行
著　者…………… マリオン・デュシャーズ (Marion Deuchars)
発行者…………… 長瀬 聡
発行所…………… 株式会社 グラフィック社
〒102-0073 東京都千代田区九段北1-14-17
Phone: 03-3263-4318　Fax: 03-3263-5297
http://www.graphicsha.co.jp
振替:00130-6-114345

印刷・製本 ……… 図書印刷株式会社

ISBN 978-4-7661-3412-4　C8071
Printed in Japan

制作スタッフ
翻訳 ……………………… 柴田里芽
組版 ……………………… 小柳英隆　猪原道代
カバーデザイン…………… 小柳英隆
フォントデザイン ………… おさだかずな

※『おえかきレッスン わくわくワーク』のカバーデザイン・価格を改編しました。内容は変更していません

模擬試験

第1回

問1 次の文章を読み，下の問い(1)〜(4)に答えなさい。

　スペイン（Spain）では，フランコが1936年に植民地の　a　で反乱を起こし，1939年に勝利して以降，1975年まで独裁体制を敷いた。フランコ独裁下のスペインは，第二次世界大戦後，1953年のアメリカ（USA）との条約締結と1955年の国際連合（UN）加盟により国際社会に復帰すると，経済の改革・開放を進め，₁1950年代末から1973年にかけて高度経済成長を成し遂げた。

　フランコの死後，スペインは，1978年制定の新憲法により₂立憲君主制に移行し，1986年にはEC（欧州共同体）に加盟した。現在は，自動車や機械類などの工業製品だけでなく，₃オリーブやぶどうなどの農産品の生産も盛んで，EU（欧州連合）内で4番目の経済規模の国に成長している。

(1)　文章中の空欄　a　に当てはまる語として最も適当なものを，次の①〜④の中から一つ選びなさい。　　　　　　　　　　　　　　　　　　　　　　　1

　　①　アルゼンチン（Argentine）

　　②　チュニジア（Tunisia）

　　③　モロッコ（Morocco）

　　④　フィリピン（Philippines）

(2)　下線部**1**に関して，日本も同時期に高度経済成長を経験した。日本の高度経済成長に関する記述として最も適当なものを，次の①～④の中から一つ選びなさい。　**2**

① 池田勇人内閣は，国民所得倍増計画を策定して経済成長を目指すとともに，公害対策基本法を制定して環境問題への配慮を示した。

② 製造業を中心とする第二次産業が拡大し，特に機械，金属，化学などの重化学工業の発展が著しかった。

③ 1960年代前半までは国際収支の天井の問題が生じたが，1960年代後半には外国人観光客からの外貨収入が増加してこの問題を克服した。

④ 日本の高度経済成長は，プラザ合意（Plaza Accord）後に円高が進行したことを契機として終わりを告げた。

(3)　下線部**2**に関して，2021年の時点で立憲君主制を採用している国として最も適当なものを，次の①～④の中から一つ選びなさい。　**3**

① ニュージーランド（New Zealand）

② ポルトガル（Portugal）

③ フランス（France）

④ サウジアラビア（Saudi Arabia）

(4) 下線部**3**に関して，オリーブやぶどうは主に地中海性気候に属する地域で生産されている。地中海性気候に属する都市のハイサーグラフとして最も適当なものを，次の①～④の中から一つ選びなさい。

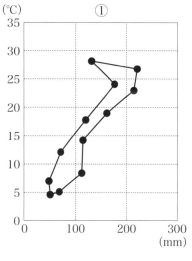

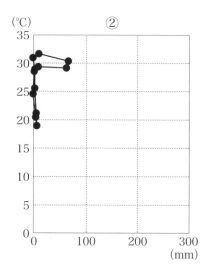

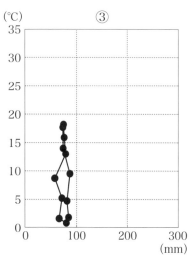

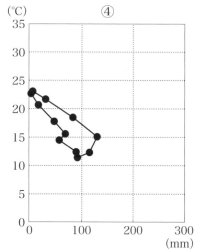

気象庁ウェブサイトより作成

問2 次の会話を読み，下の問い(1)〜(4)に答えなさい。

よし子：2020年1月，イギリス（UK）は _1EUを離脱_ しましたね。

先　生：はい。2016年の _2国民投票_ からおよそ4年かかりました。その国民投票の結果を見ると， _3イングランド（England）では離脱支持が残留支持を上回りましたが，スコットランド（Scotland）ではその逆になる_ など，地域によって結果が異なりました。

よし子：スコットランドでは2014年にイギリスからの独立を問う住民投票がおこなわれるなど， _4独立の機運が高まっていますし_ ，政情が不安定にならないか心配です。

先　生：そうですね。今後の動向を注意して見ていかなければなりませんね。

(1) 下線部1に関して，EUの共通通貨ユーロに関する記述として最も適当なものを，次の①〜④の中から一つ選びなさい。　**5**

① ユーロは，マーストリヒト条約（Maastricht Treaty）の発効により，EUの発足と同時に導入された。

② ユーロ圏の国の中央銀行は独自に金融政策をおこなうことができ，ECB（欧州中央銀行）はユーロ圏の国の中央銀行に助言する権限のみを持つ。

③ 加盟国の企業は，EU域外の国との貿易決済の通貨としてユーロを用いることが義務づけられている。

④ ユーロを導入するには，単年度の財政赤字や政府債務残高の対GDP（国内総生産）比を基準内に抑えなければならないなど，いくつかの条件がある。

(2)　下線部 **2** に関して，イギリスの国民投票でEUからの離脱支持が過半数を超えた理由と考えられることとして最も適当なものを，次の①〜④の中から一つ選びなさい。

<div align="right">

6

</div>

①　イギリスへの移民が減少し，国内の労働需要を賄えなくなったため。

②　EUの設定した域外関税が高く，輸入品が割高なため。

③　主権の一部がEUに移譲され，自国のアイデンティティが損なわれているため。

④　植民地主義が想起されるとして，EUから海外領土の放棄を求められたため。

(3) 下線部 **3** に関して，イングランドとスコットランドは次の地図中のどこに位置する

か。組み合わせとして最も適当なものを，下の①〜④の中から一つ選びなさい。 **7**

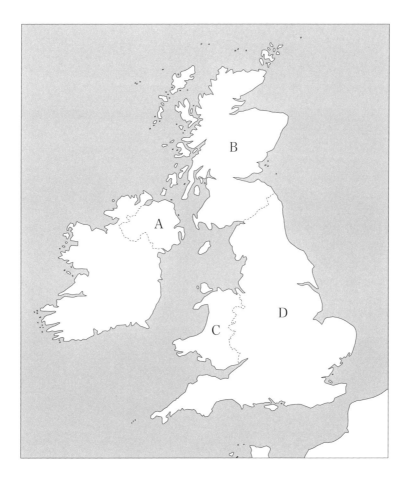

	イングランド	スコットランド
①	B	A
②	B	C
③	D	B
④	D	C

⑷　下線部**4**に関して，分離独立の問題を抱える国と地域に関する記述として最も適当なものを，次の①〜④の中から一つ選びなさい。　　**8**

①　チェコスロバキア（Czechoslovakia）のコソボ（Kosovo）自治州では，独立の是非を問う住民投票がおこなわれ，独立賛成が多数を占めたが，政府は独立を認めていない。

②　フランス系住民が多く，フランス語（French）が州の公用語とされているカナダ（Canada）のケベック州（Quebec）では，分離・独立を求める運動がたびたび起きている。

③　ドイツ（Germany）では，1990年の統一以降国内最大の人口と経済力を持つ北部のバイエルン州（Bavaria）で独立運動が起こっており，連邦解体が危惧されている。

④　オランダ語（Dutch）のみを公用語とするベルギー（Belgium）では，フランス語（French）を話す住民が多く住むフランドル（Flanders）地域で独立派によるテロが起こった。

問3 次のグラフは，ある財の完全競争市場における需要曲線DDと供給曲線SSとを示したものである。この財の原材料費が上昇した場合，そのことによって生じる変化に関する記述として最も適当なものを，下の①〜④の中から一つ選びなさい。 **9**

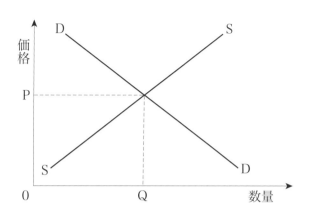

① 需要曲線が右上にシフトし，財の価格が上がる。

② 需要曲線が左下にシフトし，財の価格が下がる。

③ 供給曲線が左上にシフトし，財の価格が上がる。

④ 供給曲線が右下にシフトし，財の価格が下がる。

問4　次の表は，X国とY国が毛織物とワインをそれぞれ1単位生産するときに必要な労働量を人数で示したものである。ただし，これらの生産には労働しか用いられないとする。この場合での比較生産費説の考え方として最も適当なものを，下の①〜④の中から一つ選びなさい。　**10**

	毛織物	ワイン
X国	100人	120人
Y国	90人	80人

①　両国が両財を生産し続けたうえで，X国がワインをY国へ輸出すべきである。

②　X国はワインの生産に特化し，Y国は毛織物の生産に特化して，それぞれのもう片方の財は相手国から輸入すべきである。

③　両国が両財を生産し続けたうえで，Y国が毛織物をX国へ輸出すべきである。

④　X国は毛織物の生産に特化し，Y国はワインの生産に特化して，それぞれのもう片方の財は相手国から輸入すべきである。

問5　企業家が失敗を恐れずに，それまでにはなかった新しい組織，技術，生産方法などを取り入れていくことを「イノベーション」と呼んだ経済学者として最も適当なものを，次の①〜④の中から一つ選びなさい。　**11**

①　シュンペーター（Joseph Schumpeter）

②　トービン（James Tobin）

③　マーシャル（Alfred Marshall）

④　マルクス（Karl Marx）

問 6　インフレーションとデフレーションの影響に関する記述として最も適当なものを，次の①〜④の中から一つ選びなさい。　**12**

① インフレーションは通貨の価値が上がるので，消費や投資は減少する。

② インフレーションは，通貨量が増加すると発生しやすい。

③ デフレーションになると，商品の価格が安くなるため，好況になる。

④ デフレーションになると，企業や家計の債務負担が実質的に軽くなる。

問 7　金融に関する記述として最も適当なものを，次の①〜④の中から一つ選びなさい。　**13**

① 日本銀行によるゼロ金利政策は，預金準備率を 0 ％に誘導する政策である。

② 信用創造により，当初の預金額以上にマネーストックが増加する。

③ 企業は，銀行の貸出金利が低下すると，設備投資を減少させる傾向がある。

④ 金融市場における利子率は，資金の供給量が需要量に比べて増大すれば上昇する。

問 8　日本の所得税に関する記述として最も適当なものを，次の①〜④の中から一つ選びなさい。　**14**

① 累進課税であるため，所得格差を小さくする効果がある。

② 景気の過熱を抑えるため，1980年代に導入された。

③ 国税・間接税に区分される。

④ 企業の利潤に対して課税される税である。

問 9 次のグラフは，1973年から2020年までの円の対ドル為替レートの推移を示したものである。グラフ中のA～Dの時期に起きた出来事の記述として最も適当なものを，下の①～④の中から一つ選びなさい。 **15**

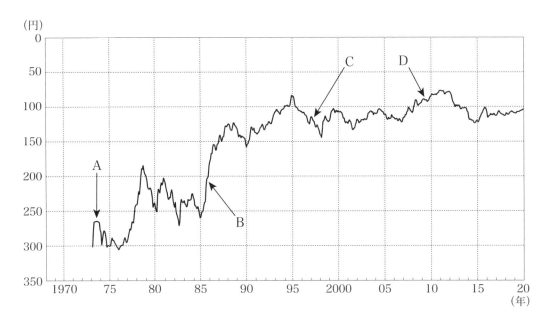

日本銀行ウェブサイトより作成
注）　縦軸の「円」は，東京外国為替市場でのドル当たり円のことである。

①　Aの時期には，NAFTA（北米自由貿易協定）が発足した。

②　Bの時期には，サミット（先進国首脳会議）が始まった。

③　Cの時期には，アジア（Asia）通貨危機が起こった。

④　Dの時期には，ニクソン・ショック（Nixon Shock）が起こった。

問10　同一業種の複数の企業が価格や生産量などについて協定を結ぶことを何と呼ぶか。最も適当なものを，次の①～④の中から一つ選びなさい。 **16**

①　コンツェルン

②　トラスト

③　コングロマリット

④　カルテル

問11 環境保護のための条約に関する記述として最も適当なものを，次の①〜④の中から一つ選びなさい。 **17**

① ラムサール条約（Ramsar Convention）は，生物資源の持続可能な利用と遺伝資源の利用から得られる利益の公正な分配とを図ることを目的とする。

② モントリオール議定書（Montreal Convention）は，絶滅のおそれがある野生動植物の国際取引を規制する条約である。

③ ワシントン条約（Washington Convention）は，水鳥の生息地として国際的に重要な湿地とその動植物の保全を目的とする。

④ バーゼル条約（Basel Convention）は，水銀やカドミウムなどの有害廃棄物の輸出入を規制する条約である。

問12 世界の社会保障制度の発展に関する記述として最も適当なものを，次の①〜④の中から一つ選びなさい。 **18**

① 17世紀前半にドイツにおいて制定された救貧法は，公的扶助の先駆けと言われている。

② 19世紀後半のイギリスでは，宰相ビスマルク（Otto von Bismarck）の下で社会保険制度が整備された。

③ 1930年代のドイツでは，ニューディール（New Deal）政策の一環として社会保障法が制定された。

④ イギリスでは，ベバリッジ報告（Beveridge Report）に基づいて，第二次世界大戦後に「ゆりかごから墓場まで」と言われる社会保障制度が整備された。

問13 1960年代の南北問題に関わる国際社会の動きに関する記述として最も適当なものを，次の①〜④の中から一つ選びなさい。 **19**

① インドネシア（Indonesia）でアジア・アフリカ会議（Asian-African Conference）が開催され，平和十原則が採択された。

② DAC（開発援助委員会）は，発展途上国の経済援助のため，OECD（経済協力開発機構）を下部機関として設けた。

③ 国際連合の総会で採択された新国際経済秩序（NIEO）樹立宣言には，天然資源の恒久主権が盛り込まれた。

④ 発展途上国の経済開発促進と南北問題の検討のための機関として，UNCTAD（国連貿易開発会議）が設立された。

問14 よし子さんは，日本時間の8月1日午前8時に，日本からロサンゼルス（Los Angeles）に住む友人に電話をかけた。よし子さんが電話した時点のロサンゼルスにおける日時として最も適当なものを，次の①〜④の中から一つ選びなさい。なお，東京の標準時子午線は東経135度，ロサンゼルスの標準時子午線は西経120度であり，サマータイムは考慮しないものとする。 **20**

① 7月31日午後3時

② 7月31日午後4時

③ 8月2日午前0時

④ 8月2日午前1時

問15 2019年の小麦と米の生産量がともに世界最大であった地域として最も適当なものを，次の①〜④の中から一つ選びなさい。 **21**

① ヨーロッパ（Europe）

② 北アメリカ（North America）

③ アジア

④ 南アメリカ（South America）

問16 次の表は，アメリカ，中国（China），インド（India），ロシア（Russia）における石炭の産出量の推移を示したものである。アメリカに当てはまるものを，下の①〜④の中から一つ選びなさい。 **22**

単位：万t

	1990年	2000年	2010年	2017年
A	20,183	31,370	53,269	67,540
B	19,337	15,224	22,258	31,281
C	63,204	52,275	44,402	31,960
D	107,988	129,900	342,845	352,356

二宮書店編集部『データブック　オブ・ザ・ワールド2021』より作成

① A

② B

③ C

④ D

問17　次の文中の空欄　a　，　b　に当てはまる語の組み合わせとして最も適当なものを，下の①～④の中から一つ選びなさい。　**23**

2019年の世界の船舶登録数を見ると，　a　ことから，1位が　b　，2位がリベリア (Liberia)，3位がマーシャル諸島 (Marshall Islands) というように，上位を先進国ではなく発展途上国が占めている。

	a	b
①	税などが優遇されている	パナマ
②	税などが優遇されている	メキシコ
③	船舶の管理能力が高い	パナマ
④	船舶の管理能力が高い	メキシコ

注）パナマ (Panama)，メキシコ (Mexico)

問18　トルコで最も信者の多い宗教・宗派として最も適当なものを，次の①～④の中から一つ選びなさい。　**24**

①　ロシア正教

②　ヒンドゥー教

③　プロテスタント

④　イスラム教

問19　次の表は，日本，アメリカ，ポーランド（Poland），イタリア（Italy）の出生率，死亡率，65歳以上人口割合を示したものである。表中のA～Dに当てはまる国の組み合わせとして最も適当なものを，下の①～④の中から一つ選びなさい。　**25**

	出生率 （人口1000人当たり）	死亡率 （人口1000人当たり）	65歳以上人口割合 （％）
A	12.4	8.5	16.0
B	10.2	10.9	17.1
C	7.4	11.0	28.4
D	7.6	10.7	22.6

矢野恒太記念会編『世界国勢図会2020/21年版』より作成

注）　出生率と死亡率は，日本とポーランドが2018年，イタリアが2017年，アメリカが2015年の値。
　　　65歳以上人口割合は，日本が2019年，それ以外の国が2018年の値。

	A	B	C	D
①	ポーランド	イタリア	日本	アメリカ
②	イタリア	ポーランド	アメリカ	日本
③	アメリカ	ポーランド	日本	イタリア
④	イタリア	アメリカ	ポーランド	日本

問20 日本で見られる地形に関する記述として**適当でないもの**を，次の①〜④の中から一つ選びなさい。　**26**

① 本州の中央部には，標高3000m前後の山が連なる地域がある。
② 三陸海岸や若狭湾岸では，フィヨルド（fjord）が見られる。
③ 関東地方を流れる利根川は，日本で最も流域面積の広い川である。
④ 日本海側より太平洋側の方が，複雑な海岸線が多い。

問21 法の支配に関する記述として最も適当なものを，次の①〜④の中から一つ選びなさい。　**27**

① 多数派の意見が少数派の権利を侵害することがあれば，それは法の支配の原則に反することになる。
② ボーダン（Jean Bodin）は，「王といえども神と法の下にある」という言葉を引用し，コモン・ローによる王権の制限を主張した。
③ 法の支配の考え方は，人間の理性に基づく普遍的な法である自然法よりも議会で制定された法律を優位に置く。
④ 絶対王政が敷かれていた国では，法の支配を実現し，人権を保護するため，裁判所が廃止された。

問22 アメリカ合衆国憲法が制定される際に影響を受けたものとして最も適当なものを，次の①〜④の中から一つ選びなさい。　**28**

① モンテスキュー（Charles de Montesquieu）の権力分立論
② ウェーバー（Max Weber）の支配の正当性
③ リンカーン（Abraham Lincoln）の奴隷解放宣言
④ ロック（John Locke）の王権神授説

問23 次の文章は，日本国憲法第13条を示したものである。空欄 a に当てはまる語として最も適当なものを，下の①〜④の中から一つ選びなさい。 **29**

　すべて国民は，個人として尊重される。生命，自由及び幸福追求に対する国民の権利については， a に反しない限り，立法その他の国政の上で，最大の尊重を必要とする。

① 社会の安寧

② 内閣の命令

③ 両性の平等

④ 公共の福祉

問24 日本国憲法で保障されている社会権として最も適当なものを，次の①〜④の中から一つ選びなさい。 **30**

① 裁判を受ける権利

② 生存権

③ 環境権

④ 財産権

問25　日本の地方制度に関する記述として最も適当なものを，次の①〜④の中から一つ選びなさい。　**31**

① 1990年代の地方制度改革により，地方公共団体は国の許可なく自由に地方債を発行できるようになった。

② 行政の効率化と大規模化を図るため，2000年代に市町村合併が進められた結果，現在の市町村の数は500を下回っている。

③ 地方公共団体の有権者は，一定数以上の署名を集めることで，条例の制定または改廃を求めることができる。

④ 外国人であっても，その地方公共団体に居住していれば，議会選挙や首長選挙で投票することができる。

問26　一般的な選挙制度に関する記述として最も適当なものを，次の①〜④の中から一つ選びなさい。　**32**

① 大選挙区制では，政党に所属していなければ立候補できない。

② 小選挙区制は，少数政党でも議席を獲得しやすい。

③ 小選挙区制には，大選挙区制よりも死票が少なくなる傾向がある。

④ 比例代表制では，各政党の得票数に応じて議席が配分される。

問27　集団安全保障制度に必要な要素として最も適当なものを，次の①〜④の中から一つ選びなさい。　**33**

① 対立関係にある国を除くすべての国が参加すること。

② 違法な戦争をおこなう国に対して集団で制裁を加えること。

③ すべての参加国の間で軍事力の均衡が図られること。

④ 核兵器の自国への持ち込みを拒絶すること。

問28 イギリスの産業革命に関する記述として最も適当なものを，次の①～④の中から一つ選びなさい。　**34**

①　良質なインド産の毛織物に対抗するため，毛織物工業で技術革新が繰り返された。

②　問屋制家内工業や工場制機械工業が発達した一方で，工場制手工業は衰退した。

③　石油を燃料とする製鉄法の開発により，鉄の生産量が大幅に増加した。

④　紡績機や力織機などの動力として蒸気機関が利用され，生産の効率を高めた。

問29 19世紀におけるアフリカの植民地化に関する記述として最も適当なものを，次の①～④の中から一つ選びなさい。　**35**

①　1884年にフランスのパリ（Paris）で開かれた会議において，最初に占領した国が領有できるとする権利が承認された。

②　オランダ（Netherlands）は，金やダイヤモンドの鉱山が多くあるケープ植民地（Cape Colony）を植民地化した。

③　ドイツ皇帝ヴィルヘルム 2 世（Wilhelm Ⅱ）は，自らの所有地としてコンゴ自由国（Congo Free State）を設立した。

④　フランスの横断政策とイギリスの縦断政策が衝突し，ファショダ事件（Fashoda Incident）が起こった。

問30 第一次世界大戦に関する記述として最も適当なものを，次の①〜④の中から一つ選びなさい。　**36**

① アメリカは，イギリス，フランスと三国協商（Triple Entente）を締結していたため，連合国側に立って参戦した。

② イギリスは，パレスチナ（Palestine）におけるユダヤ人（Jewish people）の民族的郷土建設への支援を，バルフォア宣言（Balfour Declaration）で約束した。

③ オスマン帝国（Ottoman Empire）は，戦車や毒ガス，飛行機などの新兵器を連合国に供給した。

④ イギリスの要請により戦地に赴いた看護師ナイティンゲール（Florence Nightingale）は，傷病兵の看護や，野戦病院の衛生面・栄養面の向上に努めた。

問31 冷戦期の1940年代後半から1950年代にかけての次の出来事A〜Dを年代順に並べたものとして正しいものを，下の①〜④の中から一つ選びなさい。　**37**

A　朝鮮戦争（Korean War）の勃発

B　ベルリン封鎖（Berlin Blockade）の開始

C　スターリン（Stalin）批判

D　マーシャル・プラン（Marshall Plan）の発表

① A→C→D→B

② B→A→C→D

③ C→D→B→A

④ D→B→A→C

問32　次の文章中の空欄　a　，　b　に当てはまる語の組み合わせとして最も適当なものを，下の①〜④の中から一つ選びなさい。　**38**

　1956年，　a　首相がソ連 (USSR) を訪問し，ソ連首脳と日ソ共同宣言 (Soviet-Japanese Joint Declaration) を発表した。これにより，日本はソ連との国交を回復し，　b　が実現した。

	a	b
①	鳩山一郎	国際連合への加盟
②	鳩山一郎	サンフランシスコ平和条約の発効
③	佐藤栄作	国際連合への加盟
④	佐藤栄作	サンフランシスコ平和条約の発効

注）　サンフランシスコ平和条約（San Francisco Peace Treaty）

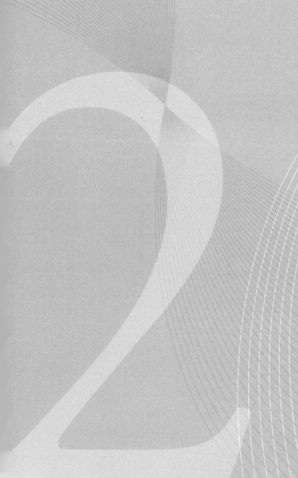

模擬試験

第2回

問1　次の文章を読み，下の問い(1)～(4)に答えなさい。

　₁オーストリア（Austria）出身の物理学者シュレーディンガー（Erwin Schrödinger）は，量子力学の一形式である波動力学や，量子力学の基礎方程式のシュレーディンガー方程式などを提唱し，量子力学の発展に大きく貢献した。₂1933年にはノーベル物理学賞を受賞している。

　シュレーディンガーが物理学と化学の観点から生命の本質を考察した著書『生命とは何か』は，多くの科学者に影響を与え，₃イギリス（UK）の物理学者クリック（Francis Crick）は，この本を読んで生物学に関心を抱き，後に生物学者としてDNAの構造を明らかにした。

　ただし，両者とも，生涯を通して研究に専念できたわけではない。第二次世界大戦の際は，シュレーディンガーは₄ナチス（Nazis）政権に追われてアイルランド（Ireland）のダブリン（Dublin）に亡命し，クリックはイギリス海軍で磁気機雷の開発を余儀なくされた。

(1)　下線部1に関して，オーストリアの位置として最も適当なものを，次の地図中の①～④の中から一つ選びなさい。　　　　　1

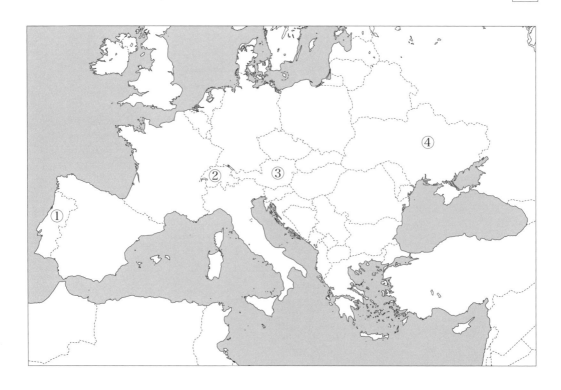

⑵　下線部 2 に関して，1933年にアメリカ（USA）大統領に就任したフランクリン・ローズベルト（Franklin D. Roosevelt）は，ニューディール（New Deal）政策を実施した。ニューディール政策に関する記述として最も適当なものを，次の①～④の中から一つ選びなさい。　　　　　　　　　　　　　　　　　　　　　　　　　　　　 **2**

①　農業調整法を制定し，農民に補償金を支払って農産物を大量に生産させ，農産物の価格を引き下げた。

②　テネシー川流域開発公社（TVA）を解体するなど，公共事業を大幅に削減し，政府支出を減らした。

③　全国産業復興法に基づき，工業製品の価格協定を禁止して，自由競争による景気の回復を図った。

④　労働者の団結権・団体交渉権を保障するワグナー法（Wagner Act）により，使用者が労働者の団結権行使を妨害することが禁止された。

⑶　下線部 3 に関して，第二次世界大戦後のイギリスの政治制度に関する記述として最も適当なものを，次の①～④の中から一つ選びなさい。　　　　　　　　　　　 **3**

①　首相は，議会に議席を持たない。

②　下院議員は，比例代表制の選挙によって選出される。

③　上院に対する下院の優位が確立している。

④　野党は常に「影の内閣」を組織しているが，政権交代は起こったことがない。

⑷　下線部 4 に関して，ナチス政権がおこなったこととして最も適当なものを，次の①～④の中から一つ選びなさい。　　　　　　　　　　　　　　　　　　　　　　 **4**

①　全権委任法の制定

②　ドレフュス（Alfred Dreyfus）の逮捕

③　不戦条約（Kellogg-Briand Pact）への調印

④　ワシントン海軍軍縮条約（Washington Naval Treaty）の破棄

問 2　次の文章を読み，下の問い(1)～(4)に答えなさい。

　　₁シンガポール（Singapore）は，₂東南アジア（Southeast Asia）の中心に位置する。
1965年に独立して以降，海上交通や航空交通の要衝としての立地の優位性を活かし，
外国から₃強権的な政治を批判されながらも，国内の法制度の整備や，多くの外国企
業の誘致，金融市場の国際金融センター化などをおこなって，経済発展を実現させた。
2018年現在，シンガポールの₄一人当たり GNI（国民総所得）は，5万ドルを上回る
までになっている。

(1)　下線部**1**に関して，かつてシンガポールは海峡植民地の一部であった。19世紀にマ
　　レー半島（Malay Peninsula）に海峡植民地を築いた国として最も適当なものを，次
　　の①～④の中から一つ選びなさい。　　　　　　　　　　　　　　　　　　　　　**5**

　　①　ポルトガル（Portugal）
　　②　アメリカ
　　③　フランス（France）
　　④　イギリス

(2) 下線部 **2** に関して，次の表は，2020年におけるシンガポール，ベトナム (Viet Nam)，インドネシア (Indonesia) から日本が輸入した上位 5 品目と輸入額に占める割合を示している。表中のA〜Cに当てはまる国名の組み合わせとして最も適当なものを，下の①〜④の中から一つ選びなさい。　　**6**

単位：%

A		B		C	
機械類	32.3	機械類	14.4	機械類	35.9
衣類	18.6	石炭	13.7	医薬品	14.8
はきもの	5.0	液化天然ガス	5.9	科学光学機器	8.4
魚介類	4.6	衣類	5.8	有機化合物	8.3
家具	4.3	魚介類	3.9	プラスチック	2.3

矢野恒太記念会編『日本国勢図会2021/22年版』より作成

	A	B	C
①	ベトナム	インドネシア	シンガポール
②	ベトナム	シンガポール	インドネシア
③	インドネシア	ベトナム	シンガポール
④	シンガポール	インドネシア	ベトナム

(3) 下線部 **3** に関して，次の文中の空欄 　a　 に当てはまる語として最も適当なものを，下の①〜④の中から一つ選びなさい。　　**7**

　第二次世界大戦後の東アジア (East Asia)・東南アジア諸国やラテンアメリカ (Latin America) 諸国の一部では，自由や民主主義よりも経済発展を優先する，　a　 と呼ばれる政治体制が見られた。

① 全体主義

② 開発独裁

③ イスラム共和制 (Islamic republic)

④ 単独行動主義

(4) 下線部4に関して，次のグラフは，日本，ブラジル（Brazil），ロシア（Russia），

バングラデシュ（Bangladesh）の一人当たりGNIを，1990年の値を100として示し

たものである。グラフ中のA〜Dに当てはまる国名の組み合わせとして最も適当なも

のを，下の①〜④の中から一つ選びなさい。 $\boxed{8}$

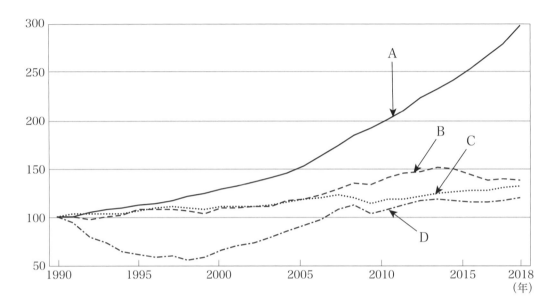

World Bank,World Development Indicators より作成
注）　一人当たりGNIは，2010年基準のアメリカドル。

	A	B	C	D
①	日本	ロシア	バングラデシュ	ブラジル
②	ブラジル	日本	ロシア	バングラデシュ
③	バングラデシュ	ブラジル	日本	ロシア
④	ロシア	バングラデシュ	ブラジル	日本

問3　次の文章中の空欄　a　～　c　に当てはまる語の組み合わせとして最も適当なものを，下の①～④の中から一つ選びなさい。　**9**

　次のグラフにおいて，右下がりの曲線DDは，　a　曲線である。この曲線が右下がりになるのは，財の価格が下がれば消費者が購入量を増やすためである。一方，右上がりの曲線SSは　b　曲線である。この曲線が右上がりになるのは，財の価格が上がれば生産者が生産量を増やすためである。両曲線の交点において均衡価格が決定される。

　このグラフにおいて，市場の価格が均衡価格を下回ると，　c　が発生するようになる。

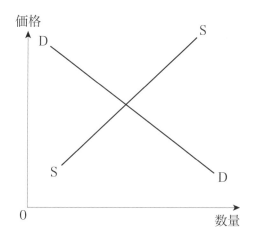

	a	b	c
①	需要	供給	超過需要
②	需要	供給	超過供給
③	供給	需要	超過需要
④	供給	需要	超過供給

問4　外部不経済を発生させる者とその影響を受ける者のどちらに権利があるのかがあらかじめ定まっており，両者の間でおこなわれる交渉に費用が一切かからないのであれば，市場での資源配分と似た方法で社会的利益にかなった問題解決がなされるという考え方がある。この記述に関して，次の文章中の空欄 a ～ d に当てはまる語の組み合わせとして最も適当なものを，下の①～④の中から一つ選びなさい。 **10**

　ある企業の排出する煤煙で年間1億円の被害が近隣の住民に生じるとする。一方，煤煙を防止する機械を設置して使えば，企業に1年当たり5000万円の費用がかかるとする。このとき，上の記述の考え方を採用すれば，当事者間の交渉により，必ず煤煙を防止する機械の設置・使用が実現することになる。企業が操業する権利をもともと持っていれば，住民は企業に年間 a の補償金を支払い，機械を設置・使用してもらって b の被害を防止するであろうし，逆に，住民が静かな環境で暮らす権利を持っていれば，企業は c 分の被害補償額の代わりに， d で機械を設置して使用するであろう。

	a	b	c	d
①	5000万円	1億円	1億円	5000万円
②	5000万円	1億円	5000万円	1億円
③	1億円	5000万円	1億円	5000万円
④	1億円	5000万円	5000万円	1億円

問5　株式会社に関する記述として最も適当なものを，次の①～④の中から一つ選びなさい。 **11**

①　株式会社の従業員は，その会社の株主になることができない。

②　株式会社の最高意思決定機関は，取締役会である。

③　株式会社の出資者は，会社が倒産した場合，出資額を限度とする責任を負う。

④　株式会社の株主総会における議決権は，株主一人につき一票が与えられる。

問6　景気循環に関する記述として最も適当なものを，次の①〜④の中から一つ選びなさい。　**12**

① ジュグラーの波（Juglar cycle）は，40か月程度を周期とする景気循環であり，在庫調整が原因で起こると考えられている。

② クズネッツの波（Kuznets cycle）は，10年程度を周期とする景気循環であり，設備投資の変動が原因で起こると考えられている。

③ キチンの波（Kitchin cycle）は，20年程度を周期とする景気循環であり，建設投資の変動が原因で起こると考えられている。

④ コンドラチェフの波（Kondratieff cycle）は，50年程度を周期とする景気循環であり，技術革新を契機に起こると考えられている。

問7　経済学者とその学説に関する記述として最も適当なものを，次の①〜④の中から一つ選びなさい。　**13**

① ケインズ（John Maynard Keynes）は，供給されたものには必ず需要があるので，生産物の総供給と総需要は常に等しいと主張した。

② アダム・スミス（Adam Smith）は，個々人による利益の追求が「見えざる手」によって，結果として社会全体の利益を増大させると説いた。

③ フリードマン（Milton Friedman）は，不況の原因は有効需要の不足にあるため，政府が積極的に経済に介入して有効需要を創出し，完全雇用を達成すべきと主張した。

④ マルクス（Karl Marx）は，自由貿易には後発国に不利益を与える面があるとして，自国の産業を育成するため，政府が輸入制限などの貿易上の制限を設けるべきと説いた。

問8　国債に関する記述として最も適当なものを，次の①〜④の中から一つ選びなさい。

14

① 歳出総額に占める公債費の割合が大きくなると，政府の自由に使える経費が少なくなり，財政の硬直化が起こる。

② 国債の大量発行によって政府が金融市場の資金を吸収すると，金利が下がり，企業の資金調達が容易になる。

③ デフレーション下では，中央銀行は金融機関に国債を売却することで，市中の流通通貨量を増やす政策をとる。

④ 国債発行残高が増えすぎると，債務不履行が懸念されることから，信用収縮が起こり，国債価格が大きく上昇する。

問9　通貨・金融制度に関する記述として最も適当なものを，次の①〜④の中から一つ選びなさい。

15

① 金本位制の下では，中央銀行の保有する金の量が重視されるため，重商主義に基づく貿易で金の保有量の増大が図られた。

② 金本位制の下では，各国が経済を安定させるために必要な通貨が不足すると，インフレーションが発生し，経済は停滞する。

③ 管理通貨制度は，1944年のブレトンウッズ会議（Bretton Woods Conference）で導入が決定された。

④ 管理通貨制度の下で中央銀行は，金の保有量に関わりなく，金と兌換できない紙幣を発行できる。

問10 次の文章中の空欄 a ～ c に当てはまる語の組み合わせとして最も適当なものを，下の①～④の中から一つ選びなさい。 **16**

100万円を運用する。現在の為替レートは1ドル＝100円とする。また，ここでは為替取引の手数料はすべて無視する。このとき，アメリカに投資する場合，現在の為替レートでは100万円は a ドルと交換できる。アメリカの1年当たりの金利を5％とすると，この a ドルの投資により1年後に b ドルの利子が得られる。

ただし，このような海外での資産運用には，為替レートによって収益が変動するというリスクがある。1年後の為替レートが1ドル＝60円の場合， a ドルの運用から得られる利子は c 円となり，1ドル＝100円のときよりも少なくなる。このように，海外における1年間の資産運用から得られる収益は1年後の為替レートによって変動する。

	a	b	c
①	1万	50	8万
②	1万	500	3万
③	1億	50	8万
④	1億	500	3万

問11 日本企業が外国に子会社を設立するための投資をおこなった場合，日本の国際収支にはどのように計上されるか。最も適当なものを，次の①～④の中から一つ選びなさい。 **17**

① 第一次所得収支の黒字として計上される。

② 第一次所得収支の赤字として計上される。

③ 金融収支の黒字として計上される。

④ 金融収支の赤字として計上される。

問12　日本の医療に関する法制度についての記述として最も適当なものを，次の①〜④の中から一つ選びなさい。　**18**

①　医師は専門的な知識や情報を持つため，患者は医師の指示に従わなければならないと定めた法律がある。

②　難病治療の研究のためであれば，遺伝子技術を用いて人間のクローンを作製することができると定めた法律がある。

③　末期状態にある患者に対して，投薬したり医療を中断したりして人為的に死に至らせることを認めた法律がある。

④　脳死状態の患者から心臓などを摘出して，それをレシピエント（移植を受ける患者）に移植することを認めた法律がある。

問13 次の図は，上側に北極中心の北半球の正射図を，下側に地球の地軸を通る断面図を示したものである。ここでは，地球は球体であるとし，また，地球の半径を1とする。oa/ob＝0.707とすると，北緯45度の緯線の円周として最も適当なものを，下の①〜④の中から一つ選びなさい。なお，πは円周率である。 **19**

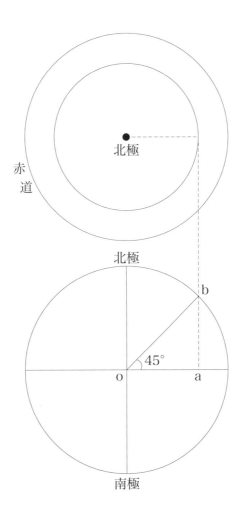

①　0.5×0.707 π

②　1.0×0.707 π

③　1.5×0.707 π

④　2.0×0.707 π

問14 次の文章中の空欄 a ， b に当てはまる語の組み合わせとして最も適当なものを，下の①〜④の中から一つ選びなさい。 **20**

　国境の区切り方の一つに，山脈や河川を用いた自然的国境がある。 a 半島の付け根を東西に走る b 山脈は，フランスとスペイン（Spain）の自然的国境となっている。

	a	b
①	イベリア	アルプス
②	イベリア	ピレネー
③	ブルターニュ	アルプス
④	ブルターニュ	ピレネー

注）イベリア（Iberia），ブルターニュ（Brittany），アルプス（Alps），ピレネー（Pyrenees）

問15 回帰線に関する記述として最も適当なものを，次の①〜④の中から一つ選びなさい。 **21**

① 本初子午線と南回帰線の交点は，太平洋上に位置している。

② 南回帰線と北回帰線との間の地域には，寒帯が多く分布している。

③ 日本の鹿児島県に属する屋久島は，北回帰線よりも南に位置している。

④ オーストラリア（Australia）は，国土を南回帰線が通過している。

問16 ケッペン（Wladimir Peter Köppen）の気候区分における，熱帯（A）気候区の判定基準として最も適当なものを，次の①〜④の中から一つ選びなさい。 **22**

① 最寒月の平均気温が18℃以上であること。

② 最暖月の平均気温が22℃以上であること。

③ 最少雨月の降水量が60mm以上であること。

④ 年間降水量が500mm以下であること。

問17　次の表は，原油，石炭，天然ガス，鉄鉱石の産出量上位10か国を示したものである。

表中のA～Dには，アメリカ，中国（China），カナダ（Canada），オーストラリアのいずれかが当てはまる。アメリカに当てはまるものを，下の①～④の中から一つ選びなさい。　23

原油	石炭	天然ガス	鉄鉱石
サウジアラビア	B	A	D
ロシア	インド	ロシア	ブラジル
A	インドネシア	イラン	B
イラク	D	C	インド
B	A	カタール	ロシア
イラン	ロシア	B	南アフリカ
C	南アフリカ	ノルウェー	ウクライナ
アラブ首長国連邦	カザフスタン	D	C
クウェート	コロンビア	サウジアラビア	A
ベネズエラ	ポーランド	アルジェリア	イラン

二宮書店編集部『データブック　オブ・ザ・ワールド2021』より作成

注）　サウジアラビア（Saudi Arabia），イラク（Iraq），イラン（Iran），アラブ首長国連邦（UAE），クウェート（Kuwait），ベネズエラ（Venezuela），インド（India），南アフリカ（South Africa），カザフスタン（Kazakhstan），コロンビア（Colombia），ポーランド（Poland），カタール（Qatar），ノルウェー（Norway），アルジェリア（Algeria），ウクライナ（Ukraine）
原油と鉄鉱石は2016年，石炭は2017年，天然ガスは2018年の順位。

①　A

②　B

③　C

④　D

問18 次の表は，1960年と2020年における，世界全体に占める人口比率を地域別に示したものである。表中のA〜Cに当てはまる地域の組み合わせとして最も適当なものを，下の①〜④の中から一つ選びなさい。 **24**

単位：%

	A	B	C	北アメリカ	ラテンアメリカ	オセアニア
1960年	56.2	9.3	19.9	6.7	7.3	0.5
2020年	59.5	17.2	9.6	4.7	8.4	0.5

矢野恒太記念会編『世界国勢図会2020/21年版』より作成

	A	B	C
①	ヨーロッパ	アフリカ	アジア
②	ヨーロッパ	アジア	アフリカ
③	アジア	ヨーロッパ	アフリカ
④	アジア	アフリカ	ヨーロッパ

注） ヨーロッパ（Europe），アフリカ（Africa），アジア（Asia），北アメリカ（North America），オセアニア（Oceania）

問19 ヘブライ語（Hebrew）を公用語としている国として最も適当なものを，次の①〜④の中から一つ選びなさい。 **25**

① イラン

② トルコ（Turkey）

③ イスラエル（Israel）

④ ウズベキスタン（Uzbekistan）

問20　次の文章中の空欄　a ， b に当てはまる語の組み合わせとして最も適当なものを，下の①〜④の中から一つ選びなさい。　**26**

　日本列島は，海洋プレート（太平洋プレートと　a ）が大陸プレート（ユーラシアプレートと　b ）の下に潜り込む，狭まる境界に位置する。そのため，日本列島は，プレート運動によって東西方向の圧縮力を受け，隆起部分が多くなっている。

	a	b
①	北アメリカプレート	インド・オーストラリアプレート
②	北アメリカプレート	フィリピン海プレート
③	フィリピン海プレート	インド・オーストラリアプレート
④	フィリピン海プレート	北アメリカプレート

注）　太平洋プレート（Pacific Plate），ユーラシアプレート（Eurasian Plate），北アメリカプレート（North American Plate），フィリピン海プレート（Philippine Sea Plate），インド・オーストラリアプレート（Indo-Australian Plate）

問21　16世紀から18世紀のヨーロッパで敷かれていた絶対王政を支えた理論として最も適当なものを，次の①〜④の中から一つ選びなさい。　**27**

①　社会契約説

②　立憲主義

③　王権神授説

④　国家有機体説

問22　日本国憲法が保障する自由権には，大きく分けて精神の自由，人身の自由，経済活動の自由がある。次の権利A，Bは，それらのどれに属するか。組み合わせとして最も適当なものを，下の①〜④の中から一つ選びなさい。　**28**

A　学問の自由

B　奴隷的拘束・苦役からの自由

	A	B
①	精神の自由	経済活動の自由
②	精神の自由	人身の自由
③	人身の自由	経済活動の自由
④	経済活動の自由	精神の自由

問23　日本における「新しい人権」に関する記述として最も適当なものを，次の①〜④の中から一つ選びなさい。　**29**

① 　プライバシーの権利を保護するとともに，個人情報を適正かつ効果的に活用するため，個人情報保護法が制定されている。

② 　健康で文化的な最低限度の生活を営む権利や，良好な環境を享受できる権利は，新しい人権に含まれる。

③ 　政権交代により発足した民主党政権が提唱した人権のことで，「忘れられる権利」が含まれる。

④ 　国際人権規約（International Covenant on Human Rights）において定められ，日本に導入された人権のことをいう。

問24 日本の国会に関する記述として最も適当なものを，次の①〜④の中から一つ選びなさい。　**30**

① 国会は「国権の最高機関」であり，内閣総理大臣に対する任免権を持つ。

② 両議院は，全国民を代表する選挙された議員で組織される。

③ 予算の議決について両院の議決が異なった場合，必ず緊急集会が開かれる。

④ 国会は，裁判所が下した判決に疑問があるときは，違憲審査権を行使することができる。

問25 日本の刑事司法制度に関する記述として最も適当なものを，次の①〜④の中から一つ選びなさい。　**31**

① 私人同士の争いを取り扱い，審理は非公開である。

② 警察官は，刑事事件の捜査に基づいて被疑者を起訴するかどうかを決める。

③ 実行時に適法であった行為については，事後に制定された法律で刑事責任を問われることはない。

④ 裁判員裁判の対象事件は，すべての刑事裁判の第一審と第二審である。

問26 国際連盟（League of Nations）に関する記述として**適当でないもの**を，次の①〜④の中から一つ選びなさい。　**32**

① 集団安全保障の考え方が採用された。

② 総会や理事会での表決の方法として，全会一致制が採用された。

③ アメリカが参加しなかった。

④ 決議に従わない国に対して，武力制裁をおこなったことがある。

問27 国連海洋法条約（United Nations Convention on the Law of the Sea）に規定された排他的経済水域に関する記述として最も適当なものを，次の①〜④の中から一つ選びなさい。 **33**

① 排他的経済水域の設定は，イギリスの海上覇権に打撃を与えるため，ナポレオン（Napoleon Bonaparte）が提唱した。

② 排他的経済水域は，基線から12海里を超えない範囲の水域のことであり，沿岸国の主権が及ぶ。

③ 沿岸国は，排他的経済水域の漁業資源や鉱産資源などの天然資源を保存・管理する権限を持つ。

④ 排他的経済水域では，他国の船舶は沿岸国の許可を得なければ航行することができない。

問28 次の文章中の空欄 a 〜 c に当てはまる語の組み合わせとして最も適当なものを，下の①〜④の中から一つ選びなさい。 **34**

18世紀後半，フランスの国家財政は， a とのたび重なる戦争により悪化した。そのため，国王ルイ16世（Louis XVI）は改革派を登用して財政改革を図った。しかし，特権身分は課税されることに対して激しく抵抗した。そこで，1789年に三部会が招集されたが，議決方法をめぐり特権身分と b が対立した。 b は三部会から離脱して c を結成し，憲法制定までは解散しないことを誓った。

	a	b	c
①	イギリス	第一身分	国民公会
②	イギリス	第三身分	国民議会
③	スペイン	第一身分	国民議会
④	スペイン	第三身分	国民公会

問29 「諸国民の春」とも呼ばれる1848年の諸革命に関する記述として最も適当なものを，次の①〜④の中から一つ選びなさい。 **35**

① イギリスでは，議会がカトリックを弾圧する国王を追放し，自由主義者の国王を迎えて権利章典を発布した。

② フランスでは，国王が亡命して王政が崩壊し，社会主義者や労働者の代表も含む臨時政府が樹立された。

③ プロイセン（Prussia）では，フランクフルト（Frankfurt）国民議会が，ビスマルク（Otto von Bismarck）を辞職させた。

④ イタリア（Italy）では，ローマ共和国（Roman Republic）がカブール（Camillo Benso, Count of Cavour）らにより建国されたが，オーストリアに倒された。

問30 日米修好通商条約（Treaty of Amity and Commerce between Japan and the United States）の規定に関する記述として最も適当なものを，次の①〜④の中から一つ選びなさい。 **36**

① 関税の税率については，日本とアメリカが協定して決める。

② アメリカ人（American）は，日本国内を自由に旅行することができる。

③ 長崎港は，横浜港が開港された後，直ちに閉鎖される。

④ 日本で罪を犯したアメリカ人は，日本人の裁判官が，日本の法に基づき処罰する。

問31　第二次世界大戦後の第三世界（第三勢力）の動向に関する記述として最も適当なものを，次の①〜④の中から一つ選びなさい。　**37**

①　「アフリカの年」と同年に，現在のアフリカ連合（AU）の母体となるアフリカ統一機構（OAU）が結成された。

②　インドのネルー（Jawaharlal Nehru）首相とエジプト（Egypt）のナセル（Gamal Abdel Nasser）大統領が，平和五原則を発表した。

③　ユーゴスラビア（Yugoslavia）のベオグラード（Belgrade）で開かれた第1回非同盟諸国首脳会議では，植民地主義の打破が宣言された。

④　インドネシアのバンドン（Bandung）で開かれた東アジア首脳会議（EAS）では，経済や安全保障問題などが協議された。

問32　冷戦終結後の次の出来事A〜Dを年代順に並べたものとして正しいものを，下の①〜④の中から一つ選びなさい。　**38**

A　ロシアによるクリミア（Crimea）併合

B　アメリカ同時多発テロの発生

C　第1回G20首脳会議の開催

D　湾岸戦争（Gulf War）の勃発

①　B→D→C→A

②　B→C→A→D

③　D→A→B→C

④　D→B→C→A

模擬試験

第3回

問 1 次の文章を読み，下の問い(1)～(4)に答えなさい。

「森と湖の国」として知られる_1_フィンランド（Finland）は，国土のおよそ 3 分の 2 が_2_森林で覆われ，湖の数は19万とも言われる。かつての主要産業は木材関連であったが，今日ではエレクトロニクスやICT（情報通信技術）などの先端技術産業が_3_GDP（国内総生産）を引き上げている。

　政体は共和政で，2019年12月に当時世界最年少の34歳でサンナ・マリン（Sanna Marin）が首相に就任した。_4_マリン政権は，新型コロナウイルス対策に加え，気候変動対策，雇用の創出，社会保障の充実などの課題の達成を目指している。

(1)　下線部 1 に関して，フィンランドの位置として最も適当なものを，次の地図中の①～④の中から一つ選びなさい。　　　　　　　　　　　　　　　　　　　　　1

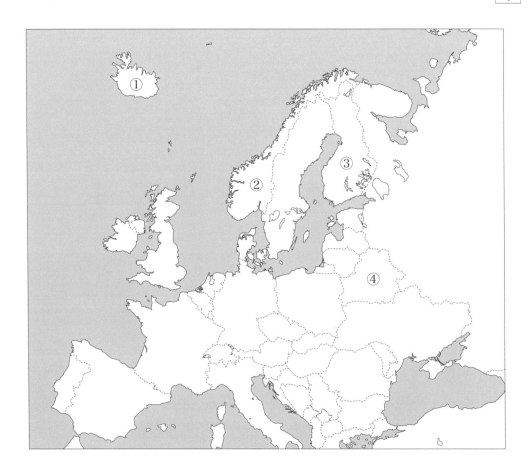

(2) 下線部**2**に関して，次の表は，1990年と2020年におけるアジア（Asia），アフリカ（Africa），ヨーロッパ（Europe），南アメリカ（South America）の森林面積とそれが陸地に占める割合を示したものである。アフリカに当てはまるものを，下の①～④の中から一つ選びなさい。　**2**

	1990年		2020年	
	森林面積 （100万 ha）	陸地に占める割合 （％）	森林面積 （100万 ha）	陸地に占める割合 （％）
A	585	18.8	623	20.0
B	743	24.9	637	21.3
C	974	55.8	844	48.3
D	994	44.9	1,017	46.0

FAO "Global Forest Resources Assessment 2020" より作成

① A

② B

③ C

④ D

(3) 下線部**3**に関して，X国の前年の実質GDP（国内総生産）が600兆円であり，今年の名目GDPが726兆円であった。また，前年を100とした今年のGDPデフレーターは110であった。この場合における今年のX国の実質経済成長率として最も適当なものを，次の①～④の中から一つ選びなさい。　**3**

① 5％

② 10％

③ 15％

④ 20％

⑷ 下線部 **4** に関して，2019年12月に発足したマリン政権は首相を含めて19閣僚中12人が女性であった。日本における女性の保護や権利の拡張に関する記述として最も適当なものを，次の①〜④の中から一つ選びなさい。　**4**

① 公職選挙法の改正によって，国会の議席の一定数を女性に割り当てる制度が導入された。

② 労働基準法において，女性の深夜労働は禁じられている。

③ 最低賃金法の改正によって，平均賃金の男女格差は解消した。

④ 男女雇用機会均等法において，募集・採用における男女差別は禁止されている。

問2 次の文章を読み，下の問い(1)〜(4)に答えなさい。

「文化」は多様な意味を持つ語であるが，その定義として知られているものに，イギリス（UK）の詩人・批評家の₁マシュー・アーノルド（Matthew Arnold）による「これまでに思考され，語られてきたものの最高のもの」がある。これは₂1869年の著書『教養と無秩序』で示された。ただし，この「文化」は，アーノルドが₃モンテスキュー（Charles-Louis de Montesquieu）の「知性ある人間をもっと知的にする」という言葉を引用したり，偉大な文学作品や哲学・思想に触れるべきと考えたりしていることなどから，教養のある少数の人々が生み出し，維持すべきものであった。

その後，20世紀になると，₄資本主義経済の発展により大量生産・大量消費に基づく生活スタイルが確立し，アーノルドの文化観とは大きく異なる，映画，ジャズ，プロスポーツなどの大衆による文化が開花した。

(1) 下線部**1**に関して，アーノルドは，1866年に提出された選挙法改正案が廃案になった際に民衆が起こした暴動を苦々しく見ていた。イギリスにおいて男性・女性の普通選挙制が実現した年として最も適当なものを，次の①〜④の中から一つ選びなさい。

5

	男性	女性
①	1879年	1893年
②	1909年	1919年
③	1918年	1928年
④	1925年	1945年

(2) 下線部**2**に関して，1869年はスエズ運河（Suez Canal）が開通した年である。1875年にスエズ運河会社の株式を購入して運河の経営権を握った国として最も適当なものを，次の①〜④の中から一つ選びなさい。

6

① オスマン帝国（Ottoman Empire）

② ドイツ（Germany）

③ イギリス

④ ロシア（Russia）

⑶　下線部**3**に関して，モンテスキューは，国家権力の三権をそれぞれ異なる機関で運用させることを主張した。モンテスキューの著書として最も適当なものを，次の①～④の中から一つ選びなさい。　　　**7**

①　『法の精神』

②　『国家論』

③　『法の哲学』

④　『統治二論』

⑷　下線部**4**に関して，次の文章を読み，下線部が**誤っているもの**を，文章中の①～④の中から一つ選びなさい。なお，下線部以外の記述は正しいものとする。　　**8**

　産業革命により①問屋制家内工業が発達したヨーロッパでは，②生産手段の私有と市場経済を原則とする資本主義経済が確立した。19世紀には交通革命が起こり，イギリスだけでなく大陸諸国でも鉄道網が発達した。次いで，③蒸気船が海上交通に用いられるようになり，世界各地の産業・貿易・文化の交流や発展に貢献した。一方で，資本主義経済の発展がもたらした社会問題や労働問題を解消し，平等で公正な社会を実現しようとする社会主義思想が登場した。中でも，④マルクス（Karl Marx）の思想は各国に大きな影響を与えた。

問3 次のグラフに示したような供給曲線が成立する市場の例として最も適当なものを，下の①〜④の中から一つ選びなさい。 $\boxed{9}$

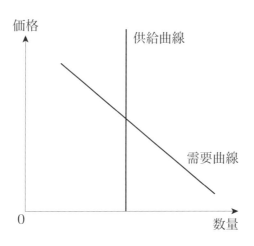

① 年平均気温が35℃を超える国でのアイスクリームを売買する市場

② 世界的に有名な一流ブランドの商品を売買する市場

③ 米が主食の国での小麦を売買する市場

④ 19世紀に活躍した高名な画家が描いた絵画を売買する市場

問4 市場の機能もしくは市場の失敗に関する記述として最も適当なものを，次の①〜④の中から一つ選びなさい。 $\boxed{10}$

① 外部不経済の例として，ある市に所在する建造物が世界遺産として登録され，観光客が増えることが挙げられる。

② 公害につながる財の生産では，社会的費用が企業の生産費用を上回るため，市場にまかせると，その財の供給は過剰になりがちである。

③ 一般道路や警察などの公共財は，市場メカニズムにまかせておけば需要に応じた適切な量が供給される。

④ 消費者の日常生活で必要とされる財を生産する企業や産業は過当競争により衰退し，そのような財を生産していない企業や産業は適度な競争の下で発展していく。

問5　間接金融の例として最も適当なものを，次の①～④の中から一つ選びなさい。　**11**

① 企業が金融機関から資金を借り入れること。

② 企業が減価償却費を減らして内部留保を増やすこと。

③ 株式会社が他社の社債を売却して資金を調達すること。

④ 株式会社が株式を発行して資金を調達すること。

問6　経済統計の中でストックに分類されるものとして最も適当なものを，次の①～④の中から一つ選びなさい。　**12**

① 外貨準備高

② 国民総所得（GNI）

③ 家計の年収

④ 貿易収支

問7　日本銀行の金融政策に関する記述として最も適当なものを，次の①～④の中から一つ選びなさい。　**13**

① 量的緩和政策は，買いオペレーションによっておこなわれる政策である。

② 信用創造とは，日本銀行が貸し付けを通じて預金通貨を創出することである。

③ ゼロ金利政策は，マネーストックを減少させるためにおこなう金融政策である。

④ 金融機関どうしの競争を促進させる金融政策として，護送船団方式がある。

問8 次の表は，日本，アメリカ（USA），トルコ（Turkey），ドイツの温室効果ガス排出量の推移を示したものである。表中のA～Dに当てはまる国の組み合わせとして最も適当なものを，下の①～④の中から一つ選びなさい。　**14**

（単位：CO_2換算100万t）

	1995年	2000年	2005年	2010年	2015年	2018年
A	1,121	1,043	993	942	906	858
B	248	299	337	399	473	521
C	1,375	1,375	1,379	1,303	1,320	1,238
D	6,771	7,275	7,392	6,982	6,676	6,677

OECD ウェブサイトより作成

	A	B	C	D
①	トルコ	日本	アメリカ	ドイツ
②	日本	トルコ	ドイツ	アメリカ
③	ドイツ	トルコ	日本	アメリカ
④	アメリカ	日本	ドイツ	トルコ

問9 「大きな政府」とは，政府が経済に介入することによって国民の生活を安定させようとするものである。「大きな政府」と意味の近い語として最も適当なものを，次の①～④の中から一つ選びなさい。　**15**

① 消極国家

② 福祉国家

③ 自由国家

④ 夜警国家

問10　日本の社会保障制度に関する記述として最も適当なものを，次の①～④の中から一つ選びなさい。　**16**

① 75歳以上の高齢者の医療保険の負担割合をゼロとしていることが，近年の国の一般会計予算において社会保障関係費が増大している大きな理由である。

② 労災保険は業務上の事由や通勤による災害を補償する保険であり，その保険料は被保険者と事業主が折半で負担している。

③ 介護保険制度は，40歳以上の全国民から徴収する保険料と国や地方公共団体が負担する公費を財源としている。

④ 少子高齢化が進行し，人口減少社会に入り始めた2000年代後半に，全国民が何らかの年金制度に加入する国民皆年金が実現した。

問11　次の文章中の空欄　a　～　c　に当てはまる語の組み合わせとして最も適当なものを，下の①～④の中から一つ選びなさい。　**17**

1944年，連合国はアメリカの　a　に集結し，自由貿易の促進と国際通貨の安定を目指す協定を締結した。当時のアメリカの圧倒的な経済力を背景とするこの　a　体制の下では，アメリカの通貨ドルを基軸通貨とし，金1オンスと　b　ドルの交換を保証する固定相場制が採用された。また，各国がドルに対して平価を設定し，為替相場を平価の上下　c　％以内に収めることが義務づけられた。

	a	b	c
①	スミソニアン	35	10
②	スミソニアン	38	1
③	ブレトンウッズ	35	1
④	ブレトンウッズ	38	10

注）　スミソニアン（Smithsonian），ブレトンウッズ（Bretton Woods）

問12 WTO（世界貿易機関）に関する記述として最も適当なものを，次の①〜④の中から一つ選びなさい。 **18**

① GATT（関税及び貿易に関する一般協定）の東京ラウンドでの合意により発足した。

② 貿易で生じた紛争の解決は当事国に委ねており，紛争処理手続きを設けていない。

③ 加盟国間でFTA（自由貿易協定）を締結することを禁止している。

④ 物品の貿易だけでなく，サービス貿易や知的財産権も取り扱う。

問13 ASEAN（東南アジア諸国連合）の原加盟国として最も適当なものを，次の①〜④の中から一つ選びなさい。 **19**

① タイ（Thailand）

② ベトナム（Viet Nam）

③ インド（India）

④ カンボジア（Cambodia）

問14　次の図は，経線，緯線をそれぞれ10度間隔で描いた上にいくつかの都市の位置を示したものである。これらの都市の位置関係を考慮して，バングラデシュ（Bangladesh）の首都ダッカ（Dhaka）の位置を示したものとして最も適当なものを，次の図中の①～④の中から一つ選びなさい。 **20**

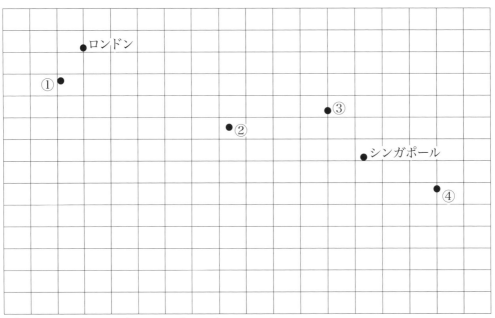

注）　ロンドン（London），シンガポール（Singapore）

問15　日本は東経135度の経線を，イタリア（Italy）は東経15度の経線を，それぞれ標準時子午線としている。2021年のある日にイタリアから日本に向かう飛行機の中で，腕時計をイタリアの標準時から日本の標準時に変えるときは，どのように調整するか。最も適当なものを，次の①～④の中から一つ選びなさい。ただし，サマータイムは考慮しないものとする。 **21**

　①　　8時間遅らせる。

　②　　8時間進ませる。

　③　　12時間遅らせる。

　④　　12時間進ませる。

問16 次の表は，アメリカのワシントンD.C. (Washington, D.C.)，メキシコ (Mexico) のメキシコシティ (Mexico City)，トルコのアンカラ (Ankara)，マレーシア (Malaysia) のクアラルンプール (Kuala Lumpur) の気温の年較差と高度を示したものである。表中のA〜Dに当てはまる都市の組み合わせとして最も適当なものを，下の①〜④の中から一つ選びなさい。　**22**

	気温の年較差（℃）	高度（m）
A	1.3	27
B	5.3	2,309
C	22.9	891
D	24.3	5

国立天文台編『理科年表2021』より作成

注）気温の年較差は，各都市の1981年から2010年まで（アンカラのみ1982年から2010年まで）の気温の月別平年値をもとにしている。

	A	B	C	D
①	ワシントンD.C.	クアラルンプール	メキシコシティ	アンカラ
②	アンカラ	ワシントンD.C.	クアラルンプール	メキシコシティ
③	メキシコシティ	アンカラ	ワシントンD.C.	クアラルンプール
④	クアラルンプール	メキシコシティ	アンカラ	ワシントンD.C.

問17 次のグラフは，あるデータの世界全体に占める割合の変化について，OECD（経済協力開発機構）加盟国と非加盟国で分けて示したものである。そのデータとして最も適当なものを，下の①〜④の中から一つ選びなさい。**23**

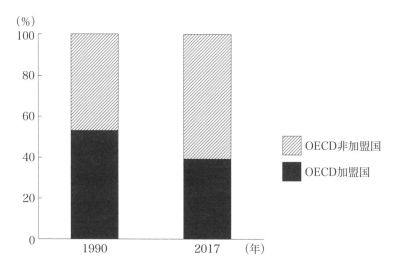

矢野恒太記念会編『世界国勢図会2020/21年版』より作成

① 一次エネルギー供給量の推移

② 米の生産量の推移

③ 人口の推移

④ 固定電話の契約数の推移

問18 カナダ（Canada）に関する記述として最も適当なものを，次の①～④の中から一つ選びなさい。 **24**

① 広大な国土から石炭が多く産出されており，発電エネルギー源別割合では，石炭を燃料とする火力発電の割合が最も高い。

② 多文化主義が採られており，英語（English）とフランス語（French）がともに公用語になっている。

③ 先住民であるイヌイット（Inuit）の居住地として，アラスカ（Alaska）に自治州が成立した。

④ 国土の大半が温暖湿潤気候に属しており，夏は暑く多湿で，秋にはハリケーン（Hurricane）に見舞われることがある。

問19 次の図は，日本，アメリカ，中国（China），インドの人口ピラミッドを示したものである。人口ピラミッドA～Dと国名の組み合わせとして最も適当なものを，下の①～④の中から一つ選びなさい。 **25**

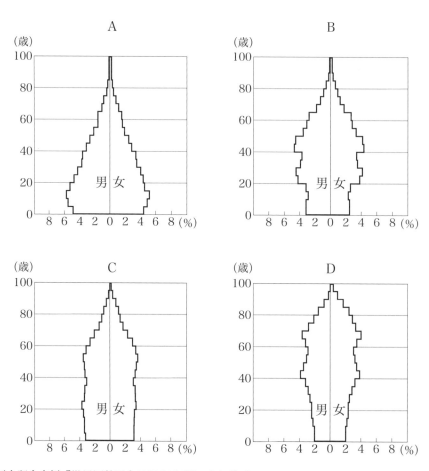

A

B

C

D

矢野恒太記念会編『世界国勢図会2020/21年版』より作成

注）　日本は2019年，アメリカと中国は2018年，インドは2011年のもの。

	A	B	C	D
①	中国	インド	アメリカ	日本
②	中国	日本	インド	アメリカ
③	インド	中国	アメリカ	日本
④	インド	アメリカ	中国	日本

問20　次のグラフは，日本，アメリカ，ドイツ，韓国（South Korea）の輸入に占める中国の割合の推移を示したものである。表中のＡ～Ｄに当てはまる国の組み合わせとして最も適当なものを，下の①～④の中から一つ選びなさい。　**26**

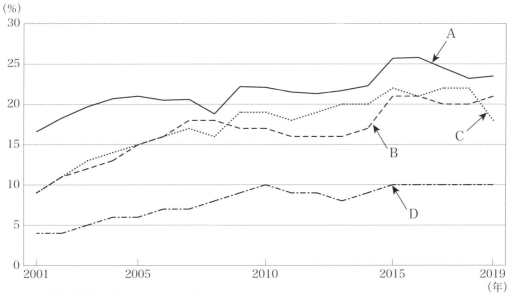

経済産業省『通商白書2020』より作成

	A	B	C	D
①	ドイツ	日本	韓国	アメリカ
②	アメリカ	ドイツ	日本	韓国
③	韓国	アメリカ	ドイツ	日本
④	日本	韓国	アメリカ	ドイツ

問21　次の表は，日本の米，野菜，小麦，魚介類の食料自給率（国内総供給量に対する国産供給量の割合）の推移を示したものである。小麦を示しているものとして最も適当なものを，下の①〜④の中から一つ選びなさい。　**27**

（単位：％）

	1960年	1980年	2000年	2005年	2010年	2015年
A	102	100	95	95	97	98
B	39	10	11	14	9	15
C	100	93	53	51	55	55
D	100	97	81	79	81	80

農林水産省ウェブサイトより作成
注）　年は会計年度。

① A

② B

③ C

④ D

問22　社会契約説に関する記述として最も適当なものを，次の①〜④の中から一つ選びなさい。　**28**

① 社会契約説は，人民は国家の成立によって初めて国家から自然権を与えられるという考え方で，市民革命を理論的に支えた。

② ホッブズ（Thomas Hobbes）は，市民革命後の社会が「万人の万人に対する闘争状態」になったと批判し，絶対王政への回帰を主張した。

③ ロック（John Locke）は，人間が生まれながらに持つ自由・生命・財産を維持する権利を政府が侵害した場合，人民は政府に抵抗することができると説いた。

④ ルソー（Jean-Jacques Rousseau）は，公共の利益を目指す一般意思に基づいた政治が間接民主制によって実現されなければならないと主張した。

問23　社会権を初めて明文化した憲法として最も適当なものを，次の①〜④の中から一つ選びなさい。　**29**

① 権利章典

② フランス第三共和政憲法

③ 大日本帝国憲法

④ ワイマール憲法（Weimar Constitution）

問24　アメリカの政治制度に関する記述として最も適当なものを，次の①〜④の中から一つ選びなさい。　**30**

① 大統領は，国民の直接選挙によって選出される。

② 大統領は，連邦議会への法案提出権を持たない。

③ 連邦議会は，大統領に対する不信任決議権を持つ。

④ 連邦議会は，大統領が拒否権を行使した法案を各院過半数の賛成で再可決できる。

問25　日本の国会で，与党が衆議院において3分の2以上の議席を保有していると可能となる事柄として最も適当なものを，次の①〜④の中から一つ選びなさい。　**31**

① 参議院が否決した法案を再議決し，法案を成立させることができる。

② 最高裁判所の裁判官を罷免することができる。

③ 予算案の先議が可能となる。

④ 参議院が否決しても，憲法改正の発議が可能となる。

問26　日本の内閣総理大臣に関する記述として最も適当なものを，次の①〜④の中から一つ選びなさい。　**32**

① 「内閣の首長」と呼ばれるが，制度上は他の国務大臣と対等である。

② 国会議員でなくても就任することができる。

③ 条約を締結する権限を有している。

④ 行政各部を指揮監督する権限を有している。

問27　インターネットの発展によって大きな影響を受けているのが，知的財産権である。知的財産権の侵害に**当たらない例**として最も適当なものを，次の①〜④の中から一つ選びなさい。　**33**

① あるアニメ制作会社が，新作アニメ作品に登場するキャラクターの衣装デザインとして，他社のアニメ作品のデザインを流用した。

② ある学生が，自分の卒業論文の中で，著書名・著者名・出版社名・出版年・引用したページを明記して，その著書の一文を引用した。

③ ある芸能人が，人気イラストレーターが描いた画像を撮影し，そのイラストレーターに無断でその画像を自分のSNSにアップロードした。

④ ある飲料メーカーが，商標登録された有名な缶コーヒーと同じ名称の缶コーヒーを販売した。

問28　国際連合（UN）に関する記述として**適当でないもの**を，次の①〜④の中から一つ選びなさい。　**34**

① 本部は，アメリカのニューヨーク（New York）にある。

② 事務総長の任期は，慣例的に5年とされている。

③ 総会の議決は，安全保障理事会やすべての加盟国を直接に拘束する。

④ 安全保障理事会の常任理事国はアメリカ，イギリス，フランス，ロシア，中国である。

問29 19世紀半ばから後半にかけてのプロイセン（Prussia）に関する記述として最も適当なものを，次の①〜④の中から一つ選びなさい。　　　　　**35**

① ビスマルク（Otto von Bismarck）の指導の下，オーストリア（Austria）との戦争に勝利し，ハンガリー（Hungary）を自らの領土に組み入れた。

② ドイツ連邦（German Confederation）の連邦議会で多数派を占め，クリミア戦争（Crimean War）にロシア側で参戦することを議決した。

③ ドイツ関税同盟（German Customs Union）を結成し，プロイセンに敵対的なバイエルン（Bavaria）の弱体化を図った。

④ フランスを普仏戦争（Franco-Prussian War）で破り，ヴェルサイユ（Versailles）宮殿でドイツ帝国（German Empire）の成立を宣言した。

問30 日露戦争（Russo-Japanese War）前後の日本に関する記述として最も適当なものを，次の①〜④の中から一つ選びなさい。　　　　　**36**

① ロシア，ドイツ，オランダ(Netherlands)から三国干渉を受け，遼東半島（Liaodong Peninsula）の返還要求を承諾した。

② 清（中国）の門戸開放・機会均等を唱えるロシアに対抗するために，イギリスと日英同盟（Anglo-Japanese Alliance）を結んだ。

③ ポーツマス条約（Treaty of Portsmouth）により獲得した賠償金を用いて，軍備の拡張や重工業部門への投資を進めた。

④ 日露戦争後，ロシアと日露協約（Russo-Japanese Agreement）を結び，清における利権を調整した。

問31　第一次世界大戦の終結から第二次世界大戦の開戦までの次の出来事A～Dを年代順に並べたものとして正しいものを，下の①～④の中から一つ選びなさい。　**37**

A　トルコ共和国（Republic of Turkey）の成立

B　不戦条約（Kellogg-Briand Pact）の締結

C　アメリカの金本位制からの離脱

D　ミュンヘン会談（Munich Conference）の開催

①　A→B→C→D

②　B→D→A→C

③　C→A→D→B

④　D→C→B→A

問32　キューバ危機（Cuban Missile Crisis）に関する記述として最も適当なものを，次の①～④の中から一つ選びなさい。　**38**

①　キューバ（Cuba）がアメリカへの砂糖の輸出を禁止したことに対抗して，アメリカはキューバに国交断絶を通告した。

②　ソ連（USSR）がキューバに核ミサイル発射基地を建設したことに対して，アメリカが激しく反発し，核戦争の一歩手前の状態にまでなった。

③　アメリカとソ連は，1959年の首脳会議での合意に基づいて開設したホットライン（直通回線）で話し合い，危機を回避した。

④　危機後，キューバは社会主義国となったが，米州機構（Organization of American States）に加盟し続けたため，ソ連との関係は悪化した。

模擬試験

第4回

問1 次の文章を読み，下の問い(1)～(4)に答えなさい。

　₁フィラデルフィア（Philadelphia）は，ペンシルベニア（Pennsylvania）植民地の都市として，1682年にウィリアム・ペン（William Penn）により建設された。ペンシルベニアでは信教の自由が守られていたため多くの人が集まり，フィラデルフィアはその中心都市に発展した。

　フィラデルフィアは，₂アメリカ独立戦争（American War of Independence）が起こると，大陸会議が開催されたり，独立宣言（Declaration of Independence）が起草されたりするなど，戦争の舞台となった。19世紀に入ると₃商業や海運が発展し，1872年には日本の₄岩倉使節団が同地を訪れ，その発展した街の各所を視察している。

(1) 下線部**1**に関して，フィラデルフィアはほぼ北緯40度の地点にある。北緯40度付近にある都市として最も適当なものを，次の①～④の中から一つ選びなさい。　　**1**

① 北京（Beijing）

② キト（Quito）

③ リヤド（Riyadh）

④ パリ（Paris）

(2) 下線部**2**に関して，アメリカ（USA）の独立前後の情勢に関する記述として最も適当なものを，次の①～④の中から一つ選びなさい。　　**2**

① 独立宣言は，人間が持つ天賦の権利として，自由，所有権，安全及び圧制への抵抗を示した。

② 独立戦争では，当事国のイギリスを除くすべてのヨーロッパ（Europe）諸国が中立を維持したため，独立軍は苦戦が続いた。

③ 独立後，アメリカ合衆国憲法が制定され，初代大統領にワシントン（George Washington）が就任した。

④ イギリスがアメリカの独立を認めた翌年に始まったフランス（France）との戦争に勝利し，ルイジアナ（Louisiana）を獲得した。

(3)　下線部 **3** に関して，フィラデルフィアはデラウェア（Delaware）湾の奥に位置する商工業都市である。次の地図において円で囲んだ，平野を流れる河川の河口部分が沈水してできた三角状の入り江のことを何と呼ぶか。最も適当なものを，下の①〜④の中から一つ選びなさい。　**3**

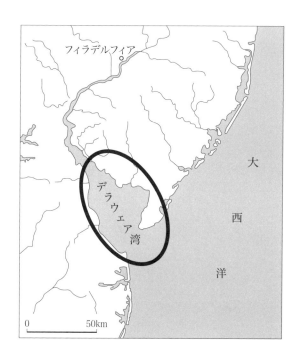

①　リアス海岸（ria coast）

②　海食崖

③　エスチュアリー（estuary）

④　フィヨルド（fjord）

(4) 下線部 **4** に関して，岩倉使節団の一行がフィラデルフィアで視察した場所に，造幣局がある。造幣局は貨幣を製造する機関である。貨幣に関する記述として最も適当なものを，次の①〜④の中から一つ選びなさい。 **4**

① 貨幣は，国家がその価値を保証せず，人々によって信用されていない方が流通しやすい。

② 流通している貨幣のことを通貨といい，通貨は，現金通貨と預金通貨に分けられる。

③ 貨幣の種類として紙幣があり，日本では，日本銀行と民間銀行が紙幣を発行できる。

④ 国際間取引の貨幣による決済は，主に金融機関が現金を輸送することでおこなわれる。

問2　次の文章を読み，下の問い(1)～(4)に答えなさい。

　チャールズ・ディケンズ（Charles Dickens）は，ヴィクトリア（Victoria）朝時代の最も偉大なイギリスの小説家とみなされている。1812年にポーツマス（Portsmouth）で生まれ，後に₁ロンドン（London）に移住した。1830年代後半に作家としての地位を確立すると，₂1842年にアメリカを訪問し，主にニューヨーク（New York）に滞在しつつ，₃プレーリー（prairie）にまで足を延ばした。

　帰国後，精力的に執筆活動を続ける中，1847年にデンマーク（Denmark）の童話作家アンデルセン（Hans Christian Andersen）と知り合った。ディケンズとアンデルセンには，ともに子どもの頃家庭が貧しく，厳しい労働環境に置かれたという共通点があった。二人の作風には，一向に改善されない₄労働者の貧困とそれに対する社会の無関心への嘆きを見て取ることができる。

(1)　下線部**1**に関して，ロンドンの位置として最も適当なものを，次の地図中の①～④の中から一つ選びなさい。　　　**5**

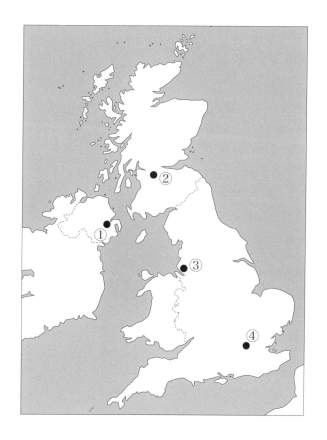

(2) 下線部 **2** に関して，ディケンズが訪れた頃のアメリカは奴隷制の是非をめぐって北部と南部が激しく対立しており，1861年には南北戦争（American Civil War）が勃発した。南北戦争に関する記述として最も適当なものを，次の①～④の中から一つ選びなさい。　　　　　　　　　　　　　　　　　　　　　　　　　　　　**6**

① 工業化が進み，経済力に勝る北部が，南部を終始圧倒した。

② 北部をフランスが支援し，南部をスペイン（Spain）が支援した。

③ リンカーン（Abraham Lincoln）大統領は，戦争中に奴隷解放宣言を発表した。

④ 北部は自由貿易政策を，南部は保護貿易政策を採用すべきと主張した。

(3) 下線部 **3** に関して，プレーリーの説明として最も適当なものを，次の①～④の中から一つ選びなさい。　　　　　　　　　　　　　　　　　　　　　**7**

① 広大な草原

② 広大な針葉樹林

③ 大規模な岩石砂漠

④ 樹高が高く樹種が多い密林

(4) 下線部 **4** に関して，日本国憲法で保障された労働三権のうち，団結権の説明として最も適当なものを，次の①～④の中から一つ選びなさい。　　　　　　**8**

① 組合の運営のために必要な経費を援助するよう，労働組合が使用者に求める権利。

② 労働組合が労働基準法などの労働法規の改正を国に求める権利。

③ 労働者が使用者に対して賃金の引き上げを要求する権利。

④ 労働者が労働組合を結成する権利。

問3 安価な財Aと高価な財Bがあるとする。財Aと財Bは代替の関係にあり，財Aから財Bに切り替えると非常に高額な費用がかかる。このときの財Aの需要曲線の形状として最も適当なものを，次の①～④の中から一つ選びなさい。 ⬛**9**

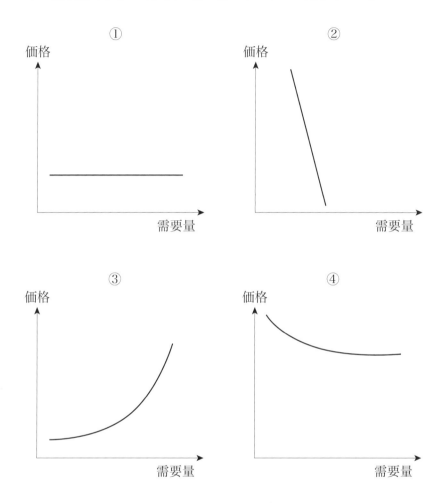

問4 次の表は，2019年におけるＡさんとＢさんの収入と支出の月平均額を示したものである。下の文章中の空欄 a ， d に当てはまる語の組み合わせとして最も適当なものを，下の①～④の中から一つ選びなさい。 **10**

単位：円

	Ａさん	Ｂさん
実収入	232,000	551,000
可処分所得	200,000	450,000
消費支出	150,000	310,000
食費	40,000	75,000
住居費	23,000	20,000
教育関係費	3,000	25,000
その他の消費支出	84,000	190,000
直接税	10,000	41,000
社会保険料	22,000	60,000
貯蓄純増	40,000	110,000

注）社会保険料には，その他の非消費支出を含む。

上の表から，エンゲル係数はＡさんが a ，Ｂさんが b であり，平均貯蓄率はＡさんが c ，Ｂさんが d であることが分かる。よって，エンゲル係数はＡさんの方が高く，平均貯蓄率はＢさんの方が高い。

	a	d
①	15.3	20.0
②	15.3	24.4
③	26.7	20.0
④	26.7	24.4

問5 ケインズ (John Maynard Keynes) の主張の説明として最も適当なものを，次の①～④の中から一つ選びなさい。 **11**

① 個々人による利益の追求は，結果として社会全体の利益の拡大につながる。
② 国の保護下で貿易差額を通じて金銀を獲得することで，国の富は増大する。
③ 完全雇用を達成するためには，政府が有効需要を増加させなければならない。
④ 貨幣供給量を経済成長率に合わせて一定に保つことが，物価安定には有効である。

問6 企業の社会的責任 (CSR) の例として最も適当なものを，次の①～④の中から一つ選びなさい。 **12**

① 芸術や文化活動への支援をおこなう。
② 赤字を実際よりも少なく計上した決算を発表して株主を安心させる。
③ 従業員に残業代を支払わずに法定労働時間を超えて働かせる。
④ 非正規雇用を増やして経費削減を図る。

問7 日本の税目において，国税かつ直接税の税として最も適当なものを，次の①～④の中から一つ選びなさい。 **13**

① 消費税
② 固定資産税
③ 関税
④ 法人税

問8 1992年に開催された国連環境開発会議に関する記述として最も適当なものを、次の①〜④の中から一つ選びなさい。　**14**

① スウェーデン（Sweden）のストックホルム（Stockholm）で開催された。

② ラムサール条約（Ramsar Convention）が採択された。

③ 国連開発計画（UNDP）の設立が決議された。

④ 「持続可能な開発」が基本理念とされた。

問9 次の文章中の空欄　a 　，　 b 　に当てはまる語の組み合わせとして最も適当なものを、下の①〜④の中から一つ選びなさい。　**15**

社会的な格差を是正するためには、所得や資産の再分配政策をおこなうことが考えられる。それには、累進度の高い税制が望ましいが、それは高所得者の　a 　意欲を阻害する可能性がある。また、財産所得に高率の利子所得税を課すことは、多額の財産所得を得ている人の　b 　意欲を減退させる可能性がある。重い税金が　a 　意欲や　b 　意欲に対してマイナスの効果を持つようであれば、経済成長の観点からもマイナスとなる可能性がある。

	a	b
①	勤労	生産
②	勤労	投資
③	供給	生産
④	供給	投資

問10 消費者を保護するための日本の法律とその内容を説明したものとして最も適当なものを，次の①〜④の中から一つ選びなさい。ただし，法律名，制定年は正しいものとする。 **16**

	法律名，制定年	内容
①	消費者保護基本法 （1968年）	産業の発展と消費者の生活環境の調和を図るという調和条項が定められていた。
②	製造物責任法（PL法） （1994年）	欠陥商品が消費者に販売された場合に，消費者が事業者の過失を立証すれば賠償責任を販売者に負わせるという規定がある。
③	消費者契約法 （2000年）	消費者が訪問販売によって契約を結んだ場合，一定期間内であれば無条件で契約を解除することができる制度について定めている。
④	消費者基本法 （2004年）	消費者の権利が初めて明記されるとともに，消費者の自立の支援が定められた。

問11 2020年時点で日本がEPA（経済連携協定）を締結している国として**適当でないもの**を，次の①〜④の中から一つ選びなさい。 **17**

① スイス（Swaziland）

② モンゴル（Mongolia）

③ オーストラリア（Australia）

④ ブラジル（Brazil）

問12　変動相場制の下での為替レートの動きに関する記述として最も適当なものを，次の
　　　①〜④の中から一つ選びなさい。　　　　　　　　　　　　　　　　　　　**18**

　　①　日本国内の金利が低下すると，円高になる傾向がある。
　　②　日本の輸入が増加すると，円高になる傾向がある。
　　③　日本に来る外国人観光客が増加すると，円安になる傾向がある。
　　④　日本国内の企業の対外直接投資が増加すると，円安になる傾向がある。

問13　ギリシャ（Greece）では，2009年に財政危機が発覚した。発覚後から2015年まで
　　　のEU（欧州連合）の情勢に関する記述として最も適当なものを，次の①〜④の中か
　　　ら一つ選びなさい。　　　　　　　　　　　　　　　　　　　　　　　　**19**

　　①　ギリシャへの金融支援をおこない，財政危機の拡大防止を図るため，ESM（欧
　　　　州安定メカニズム）が創設された。
　　②　ギリシャだけでなく，アイルランド（Ireland）やドイツ（Germany）も財政危
　　　　機に陥った。
　　③　ユーロへの信認が揺らいだため，欧州議会の議決により，ギリシャはユーロ圏か
　　　　ら離脱した。
　　④　ECB（欧州中央銀行）は，公開市場操作においてすべてのEU加盟国の国債を買
　　　　い取ることを中止した。

問14　GIS（地理情報システム）の活用事例として最も適当なものを，次の①〜④の中から一つ選びなさい。 **20**

①　ある投資家が，株価の動向を予想するためにGISを利用した。

②　ある企業が，１年間の売上高を計算するためにGISを利用した。

③　ある行政機関が，ハザードマップ（防災地図）を作成するためにGISを利用した。

④　ある行政機関が，管轄地域内の一人暮らし高齢者世帯の増加傾向を調べるためにGISを利用した。

問15　メルカトル図法の説明として最も適当なものを，次の①〜④の中から一つ選びなさい。 **21**

①　緯線は，高緯度ほど間隔が広くなる平行線で表される。

②　二点間の等角航路が，曲線で描かれる。

③　東京とサンフランシスコ（San Francisco）を結ぶ大圏航路は，直線で描かれる。

④　経線の間隔の拡大率は，一定である。

問16　次の表は，ある年における東京（成田）からロサンゼルス（Los Angeles）と，東京（成田）からドバイ（Dubai）の直行便のフライトスケジュールを示したものである。ロサンゼルスはアメリカの都市，ドバイはアラブ首長国連邦（UAE）の都市である。東京・ロサンゼルス間の所要時間と東京・ドバイ間の所要時間の説明として最も適当なものを，下の①〜④の中から一つ選びなさい。ただし，フライトスケジュールの時間はすべて現地時間で示してある。また，サマータイムは考慮しないものとする。

22

フライトスケジュール	東京と現地との時差
東京(成田)発　18:30　→　ロサンゼルス着　　11:30(同日)	17時間
東京(成田)発　22:00　→　ドバイ着　　5:00(翌日)	5時間

① 東京・ドバイ間の所要時間の方が，東京・ロサンゼルス間の所要時間よりも30分長い。

② 東京・ドバイ間の所要時間の方が，東京・ロサンゼルス間の所要時間よりも2時間長い。

③ 東京・ロサンゼルス間の所要時間の方が，東京・ドバイ間の所要時間よりも6時間30分長い。

④ 東京・ロサンゼルス間の所要時間の方が，東京・ドバイ間の所要時間よりも10時間30分長い。

問17　1492年，コロンブス（Christopher Columbus）はスペインを出発して西インド諸島（West Indies）に到達した。この航海のときに用いられた船は帆船であった。コロンブスが乗った帆船が西インド諸島に向かう際に主に利用した風として最も適当なものを，次の①〜④の中から一つ選びなさい。

23

① 極偏東風

② 季節風

③ 貿易風

④ 偏西風

82

問18　ドナウ川（Danube）は河口でどこの水域に注ぎ込むか。最も適当なものを，次の①〜④の中から一つ選びなさい。　**24**

① 黒海（Black Sea）

② 珊瑚海（Coral Sea）

③ カスピ海（Caspian Sea）

④ バルト海（Baltic Sea）

問19　次の表は，日本，中国（China），アメリカ，ブラジルの自動車の生産台数，自動車の保有台数，人口100人当たりの自動車の保有台数を示したものである。表中のA〜Dに当てはまる国の組み合わせとして最も適当なものを，下の①〜④の中から一つ選びなさい。　**25**

	自動車の生産台数（千台）	自動車の保有台数（千台）	人口100人当たりの自動車の保有台数（台）
A	2,945	43,597	21.0
B	10,880	276,019	84.9
C	9,684	78,078	61.2
D	25,721	209,067	14.7

矢野恒太記念会編『世界国勢図会2020/21年版』より作成

注）　自動車の生産台数は2019年，自動車の保有台数と人口100人当たりの自動車の保有台数は2017年の値。

	A	B	C	D
①	日本	アメリカ	ブラジル	中国
②	中国	ブラジル	アメリカ	日本
③	ブラジル	日本	中国	アメリカ
④	ブラジル	アメリカ	日本	中国

問20 次の表は，日本の発電電力量の推移を示したものである。表中のA～Cに当てはまる項目として最も適当なものを，下の①～④の中から一つ選びなさい。 **26**

単位：100万kWh

	1980年	1990年	2000年	2010年	2020年
A	92,092	95,835	96,817	90,681	84,493
B	401,967	557,423	669,177	771,306	789,725
C	82,591	202,272	322,050	288,230	37,011
地熱	871	1,741	3,348	2,632	2,114
計	577,521	857,272	1,091,500	1,156,888	948,979

矢野恒太記念会編『日本国勢図会2021/22年版』，資源エネルギー庁「電力調査統計」より作成
注）　年は会計年度。

	A	B	C
①	火力	原子力	水力
②	水力	火力	原子力
③	水力	原子力	火力
④	原子力	水力	火力

問21 次の文章中の空欄 a ， b に当てはまる語の組み合わせとして最も適当なものを，下の①～④の中から一つ選びなさい。 **27**

イギリスは「 a の母国」と言われる。イギリスの国家元首である国王は，「 b 」という言葉に表れているように，政治の実質的な権限は持っていない。

	a	b
①	大統領制	人民の，人民による，人民のための政治
②	大統領制	君臨すれども統治せず
③	議院内閣制	人民の，人民による，人民のための政治
④	議院内閣制	君臨すれども統治せず

問22 次の文章中の空欄 a に当てはまる語として最も適当なものを，下の①〜④の中から一つ選びなさい。 **28**

1959年，最高裁判所は砂川事件の判決において，日米安全保障条約（Security Treaty Between Japan and the United States of America）については，高度に政治的な判断に基づく内閣や国会の行為は裁判所の違憲審査の対象外であるとする a の考え方を用いて，憲法判断を避けた。

① 立憲主義

② 解釈改憲

③ 法治主義

④ 統治行為論

問23 日本国憲法の定める平等権の内容として**適当でないもの**を，次の①〜④の中から一つ選びなさい。 **29**

① 貴族制度の禁止

② 人種差別の禁止

③ 信条による差別の禁止

④ 検閲の禁止

問24　日本において「新しい人権」に含まれる権利として最も適当なものを，次の①〜④の中から一つ選びなさい。　**30**

①　知る権利

②　請願権

③　刑事補償請求権

④　黙秘権

問25　次の文章中の空欄 a ， b に当てはまる語の組み合わせとして最も適当なものを，下の①〜④の中から一つ選びなさい。　**31**

　2016年の参議院議員選挙は，選挙権年齢が a 歳以上に引き下げられてから初の国政選挙であった。前回（2013年）の参議院議員選挙から b を利用した選挙運動が可能になったことも合わせて，若者の投票率が高くなることが期待されたが，期待に反する結果に終わった。若者が政治的無関心に陥らないよう，政府がさまざまな政策をとることが期待される。

	a	b
①	18	期日前投票
②	18	インターネット
③	20	期日前投票
④	20	インターネット

問26 国際法に関する記述として最も適当なものを，次の①〜④の中から一つ選びなさい。 **32**

① 国際法は形式上，条約などの成文国際法と，大国の一般的慣行が拘束力のある法として認められた国際慣習法に二分される。

② 国際司法裁判所（ICJ）は紛争当時国双方の合意を得ずに裁判を開始できるが，その判決は当事国に対して法的拘束力を持たない。

③ 現代の国際法は，主権国家間の関係を規律するだけでなく，個人や企業，NGO（非政府組織）なども規律するようになっている。

④ 戦時国際法としては，捕虜の待遇や文民の保護を定めた，1949年採択の不戦条約（Kellogg-Briand Pact）が有名である。

問27 ナポレオン（Napoleon Bonaparte）に関する記述として最も適当なものを，次の①〜④の中から一つ選びなさい。 **33**

① イギリスとその植民地であるインド（India）の連絡を遮断するために，イタリア（Italy）に遠征した。

② 大陸封鎖令を発して，ヨーロッパ諸国がロシア（Russia）と通商や通信をおこなうことを禁止した。

③ 法の前の平等や契約の自由など近代市民社会の法原理が盛り込まれた，ナポレオン法典（Code Napoleon）を制定した。

④ ワーテルローの戦い(Battle of Waterloo)でイギリスを破り，西ヨーロッパ(Western Europe)を統一した。

問28 クリミア戦争（Crimean War）に関する記述として最も適当なものを，次の①～④の中から一つ選びなさい。 **34**

① サラエボ（Sarajevo）でオーストリア（Austria）帝位継承者夫妻が暗殺されたことが開戦のきっかけとなった。

② ロシアは，不凍港の確保と黒海から地中海への通路を求めて南下政策を推進していたため，これを阻止しようとする国々と対立が生じた。

③ イギリスとドイツの連合軍と，ロシアとオスマン帝国（Ottoman Empire）の連合軍が戦った。

④ 戦争後，ロシアが支配していたポーランド（Poland）ではパン・スラブ主義（Pan-Slavism）が高まり，独立運動に発展した。

問29 次の文章中の空欄 a ， b に当てはまる語の組み合わせとして最も適当なものを，下の①～④の中から一つ選びなさい。 **35**

18世紀後半にイギリスで始まった産業革命は，19世紀には他の国々にも広がった。日本では，19世紀末に軽工業が発達し，その後， a で得た賠償金などをもとにして b に設立された八幡製鉄所が1901年に操業を開始すると，重工業が発達していった。

	a	b
①	日露戦争	東京都
②	日露戦争	福岡県
③	日清戦争	東京都
④	日清戦争	福岡県

注）　日露戦争（Russo-Japanese War），日清戦争（First Sino-Japanese War）

問30 1947年に発表されたマーシャル・プラン（Marshall Plan）に関する記述として最も適当なものを，次の①〜④の中から一つ選びなさい。 $\boxed{36}$

① アメリカのフランクリン・ローズベルト（Franklin D. Roosevelt）大統領が提唱した。

② ヨーロッパ諸国に対する経済復興援助計画である。

③ ソ連（USSR）によるベルリン封鎖（Berlin Blockade）に対抗するために始められた。

④ 経済相互援助会議（COMECON）加盟国を重点的に援助した。

問31 次の図は，「世界終末時計」の時間の推移を示したものである。「世界終末時計」は世界破滅のときを午前0時と想定し，世界破滅の危険性が高まる出来事が起これば時間（分）が進められるが，危険性が下がる出来事が起これば時間（分）は戻されるという仕組みになっている。この図に関して，下の問い(1)，(2)に答えなさい。

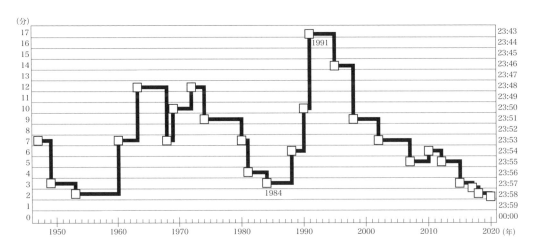

(1) アメリカとソ連の間で新たな軍拡競争が始まるとの懸念から，1984年の時刻は世界破滅の3分前となった。1984年時点でのアメリカ大統領は誰か。最も適当なものを，次の①〜④の中から一つ選びなさい。　**37**

① アイゼンハワー（Dwight D. Eisenhower）

② ジョンソン（Lyndon B. Johnson）

③ レーガン（Ronald W. Reagan）

④ ブッシュ（George H.W. Bush）

(2) 1991年は前年より時刻が7分戻され，世界破滅の17分前とされた。1991年の出来事として最も適当なものを，次の①〜④の中から一つ選びなさい。　**38**

① 「アラブの春」（Arab Spring）と呼ばれる民主化運動が盛んになった。

② アメリカのニクソン（Richard M.Nixon）大統領が中国を訪問した。

③ マルタ会談（Malta Summit）が開かれた。

④ ソ連が解体した。

模擬試験

第5回

問1 次の会話を読み，下の問い(1)〜(4)に答えなさい。

よし子：G7サミットの開催日が近づいてきましたが，2020年のサミットは開催され
なかったと新聞で読みました。

先　　生：そうですね。新型コロナウイルスの世界的な大流行のためです。

よし子：サミットといえば，2016年の「₁伊勢志摩サミット」の際の大規模で厳重な
警備が印象に残っています。

先　　生：国内外の要人の身辺の安全を確保しなければなりませんでしたからね。

よし子：サミットは，いつから始まったのですか？

先　　生：第1回のサミットは，₂混迷する世界経済について話し合うために，1975年
に　a　のランブイエ（Rambouillet）で，日本，アメリカ（USA），　a　，
イギリス（UK），₃西ドイツ（West Germany），イタリア（Italy）の6か
国により開催されました。第2回からは，　b　も加わっています。

よし子：ロシア（Russia）もサミットのメンバー国でしたよね。

先　　生：ロシアは1997年に正式参加しましたが，クリミア（Crimea）問題により，
2014年に参加資格を停止されました。

よし子：世界経済以外の問題は取り上げられていないのでしょうか。

先　　生：近年は，環境問題などの地球規模の問題についても議論されるようになって
いますよ。

⑴　下線部**1**に関して，次の地図は志摩半島を示している。地図に示されたような，山地や丘陵が海に沈水して形成された，奥行きのある湾と岬が連続する海岸を何と呼ぶか。最も適当なものを，下の①～④の中から一つ選びなさい。　**1**

　①　フィヨルド（fjord）

　②　リアス海岸（ria coast）

　③　海岸段丘

　④　カルスト（karst）

⑵　下線部**2**は，具体的に何を指しているか。最も適当なものを，次の①～④の中から一つ選びなさい。　**2**

　①　第一次石油危機（Oil Crisis）後の，世界経済及び世界貿易の落ち込み

　②　発展途上国の累積債務問題

　③　アジア（Asia）通貨危機

　④　リーマン・ショック（Bankruptcy of Lehman Brothers）

(3) 上の文章中の空欄 a , b に当てはまる国の組み合わせとして正しいものを，次の①〜④の中から一つ選びなさい。 **3**

	a	b
①	フランス	オーストラリア
②	フランス	カナダ
③	ベルギー	オーストラリア
④	ベルギー	カナダ

注）フランス（France），ベルギー（Belgium），オーストラリア（Australia），カナダ（Canada）

(4) 下線部 **3** に関して，冷戦期のドイツ（Germany）に関する記述として最も適当なものを，次の①〜④の中から一つ選びなさい。 **4**

① 国民投票により王政の廃止が決定したが，これに反対する人々が東ドイツ（East Germany）を建国した。

② 西ドイツはワルシャワ条約機構（Warsaw Treaty Organization）に加盟し，東ドイツは北大西洋条約機構（NATO）に加盟した。

③ 西ドイツはEC（欧州共同体）に加盟し，東ドイツはEFTA（欧州自由貿易連合）に加盟した。

④ 東ドイツは，国民が東ベルリン（East Berlin）から西側へ脱出することを防ぐために，ベルリンの壁（Berlin Wall）を築いた。

問2　次の文章を読み，下の問い(1)〜(4)に答えなさい。

　₁チリ（Chile）は，1818年の₂独立後，さまざまな混乱を経験したが，1990年代に軍事政権から民政に移行すると，おおむね持続的に経済が成長し，「中南米の優等生」と言われるようになった。さらに，チリは₃地域統合に積極的で，多くのFTA（自由貿易協定）を締結していることから，「FTA先進国」とも言われている。しかし，輸出品目の大半は，　a　を中心とする鉱産資源であり，産業の多角化が課題となっている。

(1)　下線部₁に関して，チリは南北に4000kmを超える細長い国で，気候区もさまざまである。チリで**見られない気候区**として最も適当なものを，次の①〜④の中から一つ選びなさい。　　　**5**

　　①　亜寒帯（冷帯）湿潤気候（Df）

　　②　砂漠気候（BW）

　　③　地中海性気候（Cs）

　　④　西岸海洋性気候（Cfb）

(2)　下線部₂に関して，チリはどの国から独立したか。最も適当なものを，次の①〜④の中から一つ選びなさい。　　　**6**

　　①　ポルトガル（Portugal）

　　②　フランス

　　③　イギリス

　　④　スペイン（Spain）

⑶　下線部 **3** に関して，チリはAPEC（アジア太平洋経済協力）に加盟している。
　　APECに関する記述として最も適当なものを，次の①〜④の中から一つ選びなさい。

7

①　APECは，自由化の水準が高すぎるとして，加盟国がTPP（環太平洋経済連携協
　　定）を批准しないことを議決した。

②　APECでは，関税の引き下げや非関税障壁の撤廃のため，東京ラウンドやウルグ
　　アイ・ラウンド（Uruguay Round）などの多角的貿易交渉が開催された。

③　APECはアジア太平洋地域での開かれた地域協力を目指す機構で，日本やアメリ
　　カ，オーストラリアなどを原加盟国として発足した。

④　APECの成立を契機として東南アジア（Southeast Asia）諸国においても経済統
　　合の動きが進み，ASEAN（東南アジア諸国連合）が結成された。

⑷　文章中の空欄　a　に当てはまる語として最も適当なものを，次の①〜④の中から
　　一つ選びなさい。

8

①　ボーキサイト（bauxite）

②　銅

③　ダイヤモンド

④　ウラン

問 3　次のグラフは，ある国の株式市場の需要曲線と供給曲線を示したものである。いま，銀行の金利が上昇したことにより，株式を保有する魅力が相対的に薄れたとする。このことによって生じる変化に関する記述として最も適当なものを，下の①～④の中から一つ選びなさい。ただし，この株式市場は完全競争市場である。また，供給曲線は移動しないこととし，その他の条件は一定とする。　　**9**

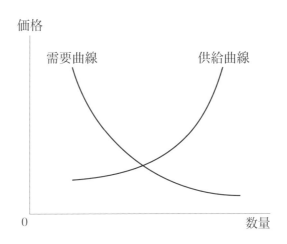

① 需要曲線が左に移動して超過供給となり，株式市場の均衡価格は下落する。

② 需要曲線が右に移動して超過供給となり，株式市場の均衡価格は上昇する。

③ 需要曲線が右に移動して超過需要となり，株式市場の均衡価格は下落する。

④ 需要曲線が左に移動して超過需要となり，株式市場の均衡価格は上昇する。

問4 巨大な設備を必要とする産業では，生産量を増やせば増やすほど平均費用（生産物1単位当たりの費用）が安くなる。これを「規模の経済」という。規模の経済を示しているグラフとして最も適当なものを，次の①〜④の中から一つ選びなさい。　**10**

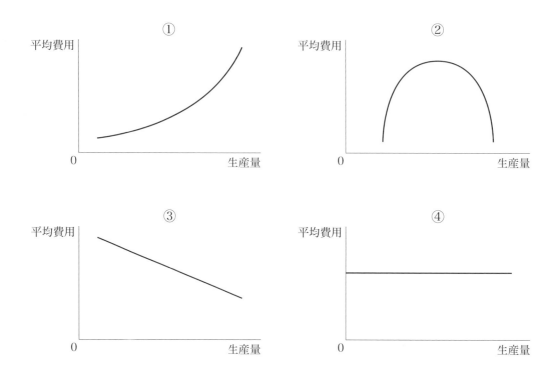

問5 ある経済主体の行動が市場での取引を通さずに他の経済主体に直接悪い影響を与えることを，外部不経済という。ある企業の生産活動に外部不経済がある場合の政府の対策として最も適当なものを，次の①〜④の中から一つ選びなさい。　**11**

① その企業に対し，財の生産量に応じて補助金を与える。

② その企業に対し，法定労働時間を守るように命じる。

③ その企業に対し，有害物質の排出量に応じて税金を課す。

④ その企業に対し，他企業との価格協定を破棄するように促す。

問 6 次の文章中の空欄 ［ a ］〜 ［ c ］ に当てはまる語の組み合わせとして最も適当なものを，下の①〜④の中から一つ選びなさい。 **12**

経済主体としての家計は，賃金，配当，［ a ］などの形で所得を得る。そして，所得から租税や社会保険料を支払った残りの金額である ［ b ］ を，家族の生活を向上させるための消費支出または貯蓄にまわしている。消費支出は，家計の保有する株や土地などの価格が上がると増える傾向があり，これを ［ c ］ という。

	a	b	c
①	補助金	可処分所得	逆資産効果
②	補助金	減価償却費	逆資産効果
③	地代	可処分所得	資産効果
④	地代	減価償却費	資産効果

問 7 次の表は，X国の2020年の国民所得を示している。X国の2020年のGDP（国内総生産）の額として最も適当なものを，下の①〜④の中から一つ選びなさい。 **13**

項目	額（兆円）
国内の総生産額	1,000
中間生産物	500
海外からの純所得	30

① 1,530兆円

② 1,500兆円

③ 500兆円

④ 470兆円

問8 次の文章中の空欄 a ~ c に当てはまる語の組み合わせとして最も適当なものを，下の①～④の中から一つ選びなさい。　**14**

　政府がおこなう経済活動を，財政という。財政の機能には，次の三つがある。第一は， a である。一般道路や警察などの公共財は市場で適切な供給がおこなわれないため，政府がその役割を担う。第二は， b である。累進課税制度や社会保障制度により，政府が所得格差是正を図る。第三は， c である。政府は有効需要を適切に保つことで，不況期には景気回復を促し，好況期には景気の過熱を抑える。

	a	b	c
①	資源配分の調整	所得の再分配	景気の安定化
②	資源配分の調整	景気の安定化	所得の再分配
③	所得の再分配	資源配分の調整	景気の安定化
④	景気の安定化	所得の再分配	資源配分の調整

問9 次の文章中の空欄 a ， b に当てはまる語の組み合わせとして最も適当なものを，下の①～④の中から一つ選びなさい。　**15**

　19世紀から1929年の世界恐慌（Great Depression）までは，主要国は基本的に金本位制を採用していた。しかし，世界恐慌後の不況への対策として，大規模な a をおこなうことが必要となり，1930年代に主要国は金本位制を放棄して， b に関わりなく通貨を発行できる管理通貨制度へと移行した。

	a	b
①	金融引き締め	外貨準備高
②	金融引き締め	金の保有量
③	金融緩和	外貨準備高
④	金融緩和	金の保有量

問10　OECD（経済協力開発機構）設立の目的として最も適当なものを，次の①〜④の中から一つ選びなさい。　**16**

①　発展途上国で生産された農産物などを，適正な価格で継続して購入すること。

②　加盟国の労働者の権利の保障や，労働条件の改善を図ること。

③　第二次世界大戦の戦災国の復興と，加盟国の経済開発をおこなうこと。

④　加盟国の経済発展と貿易拡大，発展途上国の支援を進めること。

問11　ある日本人学生が，友人3人と卒業旅行としてオーストラリアとニュージーランド（New Zealand）に10日間の日程で行った。その学生は両国でいくつかのお土産を買い，その金額はオーストラリアでは120オーストラリアドル，ニュージーランドでは80ニュージーランドドルであった。卒業旅行当時の為替レートは，1オーストラリアドル＝90円，1オーストラリアドル＝1.25ニュージーランドドルである。その学生がお土産に使った金額を円で示したものはどれか。最も適当なものを，次の①〜④の中から一つ選びなさい。ただし，為替取引などの手数料はすべて考えないものとする。　**17**

①　9,600円

②　10,900円

③　16,560円

④　18,000円

問12　EU（欧州連合）に関する記述として最も適当なものを，次の①〜④の中から一つ
　　　選びなさい。　　　　　　　　　　　　　　　　　　　　　　　　　**18**

①　域内関税の撤廃と域外共通関税に加え，資本・労働・サービスの移動や取引の自
　　由化が実現している。

②　アメリカの反発を受け，輸入課徴金や補助金の支給などで域内農業の保護を図っ
　　ているCAP（共通農業政策）は廃止された。

③　EU発足後，原子力の平和利用と管理を目的とするEURATOM（欧州原子力共同
　　体）が設置された。

④　国民投票で反対が多数を占めたため，ドイツとフランスは共通通貨ユーロを導入
　　していない。

問13 次のグラフは，日本，カナダ，ドイツ，ギリシャ（Greece）の一般政府の総債務残高の対GDP比を示したものである。グラフ中のA〜Dに当てはまる国の組み合わせとして最も適当なものを，下の①〜④の中から一つ選びなさい。 **19**

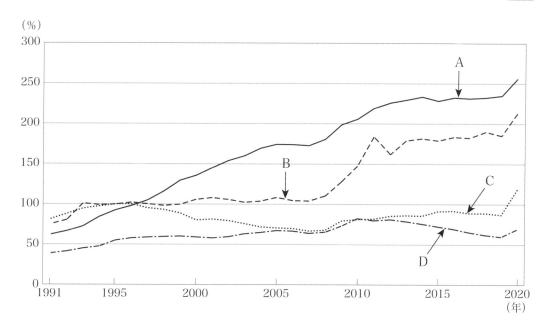

IMF, World Economic Outlook Database, April 2021より作成
注） IMFの予測値を含む。

	A	B	C	D
①	ギリシャ	カナダ	ドイツ	日本
②	日本	ギリシャ	カナダ	ドイツ
③	ドイツ	日本	ギリシャ	カナダ
④	カナダ	ドイツ	日本	ギリシャ

問14　日付変更線に関する記述として最も適当なものを，次の①〜④の中から一つ選びな

さい。　　　　　　　　　　　　　　　　　　　　　　　　　　　　　　20

① 日付変更線は，東経90度の線に沿って定められたものである。

② 日付変更線が移動されたことは，設定以来一度もない。

③ 日付変更線を西から東に越える場合は，日付を1日戻す。

④ 日付変更線のすぐ東側が，地球上で最も時刻が早い場所である。

問15　米に関する記述として最も適当なものを，次の①〜④の中から一つ選びなさい。

　　　　　　　　　　　　　　　　　　　　　　　　　　　　　　　　　21

① 米は，小麦やトウモロコシと比べて，単位面積当たりの収量が多い。

② 「緑の革命」により米の生産量を増やしたアメリカは，世界有数の輸出国となった。

③ 米の栽培北限の都市の一つに，ロンドン（London）がある。

④ 水田稲作では，降雨の少ない地域であっても灌漑施設は必要とされない。

問16　次の表は，2017年における日本，中国（China），ドイツ，フランスの発電エネルギー

源別割合を示している。ドイツに当てはまるものを，次の①〜④の中から一つ選びな

さい。　　　　　　　　　　　　　　　　　　　　　　　　　　　　　　22

単位：%

	火力	水力	原子力	地熱・新エネルギー
①	13.0	9.8	70.9	6.1
②	71.9	17.9	3.7	6.4
③	85.5	8.9	3.1	2.4
④	61.8	4.0	11.7	22.2

矢野恒太記念会編『世界国勢図会2020/21年版』より作成

問17　次の表は，2018年における日本，アメリカ，中国，韓国（South Korea）の鉄道輸送量を示したものである。表中のA～Dに当てはまる国の組み合わせとして最も適当なものを，下の①～④の中から一つ選びなさい。　**23**

	営業キロ（km）	旅客（百万人キロ）	貨物（百万トンキロ）
A	150,462	10,239	2,525,217
B	27,798	441,614	19,369
C	4,192	23,002	7,878
D	67,515	681,203	2,238,435

二宮書店編集部『データブック　オブ・ザ・ワールド2021』より作成

注）　韓国の営業キロの数値は2017年。

	A	B	C	D
①	日本	アメリカ	中国	韓国
②	アメリカ	日本	韓国	中国
③	韓国	中国	アメリカ	日本
④	中国	韓国	日本	アメリカ

問18 次のグラフA～Dは，日本，アメリカ，ナイジェリア（Nigeria），インド（India）の出生率と死亡率の推移（予測を含む）を示したものである。グラフA～Dに当てはまる国の組み合わせとして最も適当なものを，下の①～④の中から一つ選びなさい。

24

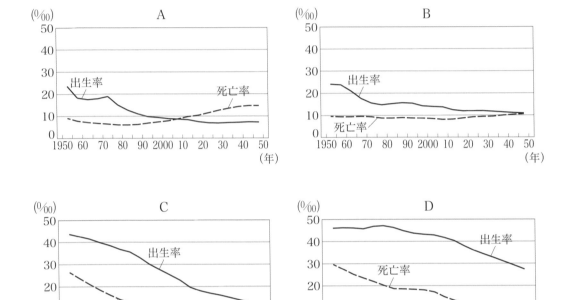

UN "World Population Prospects 2019" より作成

	A	B	C	D
①	日本	アメリカ	インド	ナイジェリア
②	日本	アメリカ	ナイジェリア	インド
③	アメリカ	日本	インド	ナイジェリア
④	アメリカ	日本	ナイジェリア	インド

問19 プロテスタントが国民の多数を占める国として最も適当なものを，次の①～④の中から一つ選びなさい。　　**25**

① ポルトガル

② ギリシャ

③ スウェーデン （Sweden）

④ ポーランド （Poland）

問20 北海道において，2019年現在で唯一人口が100万人を超えている札幌市の位置として最も適当なものを，次の地図中の①～④の中から一つ選びなさい。　　**26**

問21 次の文章中の空欄 a ， b に当てはまる語の組み合わせとして最も適当なものを，下の①～④の中から一つ選びなさい。 **27**

　ロック（John Locke）は，その主著『 a 』において，人間は生命・自由・財産を守る権利を持っており，この権利をより確実にするために，人々は相互に契約を結んで国家（政府）を設立するものと考えた。そして，政府の目的は国民の権利を保護することであり，もし政府が国民の権利を侵害した場合には，国民は政府に対して b する権利や政府を取りかえる権利（革命権）を持つと説いた。

	a	b
①	社会契約論	抵抗
②	社会契約論	服従
③	統治二論	抵抗
④	統治二論	服従

問22 立憲主義と対立するものとして最も適当なものを，次の①～④の中から一つ選びなさい。 **28**

① 違憲立法審査権

② 法の支配

③ 権力分立

④ 人の支配

問23　次の文章中の空欄　a　に当てはまる語として最も適当なものを，下の①～④の中から一つ選びなさい。　**29**

　1882年，伊藤博文は憲法調査のためにヨーロッパ（Europe）に渡り，君主権の強い　a　の憲法理論を主に学んで，翌年に帰国した。伊藤が中心になって作成した憲法案は，枢密院での審議を経て，1889年に大日本帝国憲法として発布された。

①　プロイセン（Prussia）

②　イギリス

③　フランス

④　アメリカ

問24　日本の議院内閣制に関する記述として最も適当なものを，次の①～④の中から一つ選びなさい。　**30**

①　内閣は，行政権の行使について，国会に対し連帯して責任を負う。

②　内閣総理大臣は，国民の直接選挙で選出される。

③　衆議院と参議院で不信任決議が成立すると，内閣は総辞職しなければならない。

④　衆議院議長と参議院議長は，必ず国務大臣に就任する。

問25　刑事事件の被疑者や被告人の権利を守るために日本国憲法が定めているものとして**適当でないもの**を，次の①～④の中から一つ選びなさい。　**31**

①　黙秘権の保障

②　令状主義

③　法定手続きの保障

④　死刑制度の禁止

問26　地方公共団体の事務のうち，国が本来果たすべき事務であるが地方公共団体が処理するものと法律や政令で定められている事務である法定受託事務の例として最も適当なものを，次の①〜④の中から一つ選びなさい。 **32**

① 薬局の開設の許可

② 国政選挙に関する事務

③ 都市計画の決定

④ 介護保険サービス

問27　普通選挙の原則の説明として最も適当なものを，次の①〜④の中から一つ選びなさい。 **33**

① どの候補者に投票したかなど，投票の内容が明かされないことを保障する原則。

② 投票に行かなくても国から処罰されないことを保障する原則。

③ 「一票の格差」が生じることを一切認めない原則。

④ 一定の年齢に達した者に対し，納税額や財産に関わりなく選挙権を与える原則。

問28　17世紀から18世紀にかけておこなわれた大西洋三角貿易に関する記述として最も適当なものを，次の①〜④の中から一つ選びなさい。 **34**

① ヨーロッパからアフリカ（Africa）に香辛料が送られた。

② アメリカ（America）からヨーロッパに砂糖が送られた。

③ ヨーロッパからアメリカに奴隷が送られた。

④ アフリカからアメリカに武器が送られた。

問29　1814年から1815年にかけて開かれたウィーン会議（Congress of Vienna）に関する記述として最も適当なものを，次の①〜④の中から一つ選びなさい。　**35**

①　プロイセンの宰相ビスマルク（Otto von Bismarck）の主導で，大国間の勢力均衡による国際秩序の平和的な維持が目指された。

②　ヨーロッパにおける民族自決の原則の適用に合意し，これに基づきオランダ（Netherlands）が独立した。

③　フランス革命（French Revolution）以前の政治秩序を回復させようとする正統主義を基本原則の一つとしていた。

④　ナポレオン（Napoleon Bonaparte）が創設したドイツ連邦（German Confederation）を解体し，神聖ローマ帝国（Holy Roman Empire）を復活させることが決まった。

問30　19世紀後半のイタリアに関する記述として最も適当なものを，次の①〜④の中から一つ選びなさい。　**36**

①　マッツィーニ（Giuseppe Mazzini）ら「青年イタリア」は，イタリア統一を目指して両シチリア王国（Kingdom of the Two Sicilies）を攻撃したが，敗北した。

②　ガリバルディ（Giuseppe Garibaldi）はローマ共和国（Roman Republic）を建国したが，サルデーニャ王国（Kingdom of Sardinia）軍に倒された。

③　住民投票に基づき両シチリア王国がサルデーニャ王国に併合され，この結果，イタリア王国（Kingdom of Italy）が成立した。

④　イタリア王国はローマ教皇（Pope）の抵抗を受けて教皇領を併合できなかったため，教皇領は「未回収のイタリア」と呼ばれた。

問31 1955年に開かれたアジア・アフリカ会議（Asian-African Conference）に関する記述として最も適当なものを，次の①〜④の中から一つ選びなさい。　**37**

① エジプト（Egypt）のカイロ（Cairo）に，アジア・アフリカ諸国の代表が集まって開かれた。

② 中国の周恩来（Zhou Enlai）首相やインドのネルー（Jawaharlal Nehru）首相らが，会議を主導した。

③ 前年に発表された平和五原則に基づき，平和共存・反植民地主義・秘密外交の廃止をうたった平和十原則が採択された。

④ 中東（Middle East）や北アフリカ（North Africa）で起こった民主化運動である「アラブの春」（Arab Spring）への対応が話し合われた。

問32 1980年代以降の日本に関する次の出来事A〜Dを年代順に並べたものとして正しいものを，下の①〜④の中から一つ選びなさい。　**38**

A　日米構造協議の開始

B　ゼロ金利政策の導入

C　55年体制の崩壊

D　郵政民営化法の成立

① A→C→B→D

② B→A→D→C

③ C→D→A→B

④ D→B→C→A